法國清新舒壓著色畫50
璀璨伊斯蘭

inspiration

50 coloriages
anti-stress

擁有這本著色畫冊的人是

......................................

......................................

如何忘卻日常小煩惱？

　　找回色彩繽紛的伊斯蘭藝術魔力，這個充滿魅力的他方是個靈感泉源。讓流暢的、波浪狀的柔美線條引領你，讓自己沉浸在這由各種連續出現的幾何圖形所組成的著色畫裡。

　　這些抽象或形象化的圖案都有其各自的象徵意義，其能量都汲取自大自然。

　　在這本書裡，共有 50 種伊斯蘭藝術圖案供給你著色。請按照直覺、隨性地選取一個圖案，然後開始作畫。在你作畫時，沒有任何規則限制，彩色筆、色鉛筆、水彩、蠟筆都可供你使用，讓你所選用的顏色引領著你。請集中注意力在每一個小細節上。

　　漸漸地，你會開始感到平靜，你會開始什麼都不想，只專注

在自己的動作，以及充滿異國情調的他方⋯⋯這個好方法，可以讓整天被智慧手機與平板電腦佔據的大腦完全放空！

你也可以用鉛筆填滿紙上空白的部份，讓想像力和隨興感引領你繼續作畫。

最後，爲了進一步提升你的注意力及靜心效果，請把激發你最多靈感的一張（或多張）圖畫從小冊上拆下。在一處安靜的地方，好好觀察這些畫，讓你的雜念完全釋放。

只要每天花五到十分鐘著色便足以放鬆自己，並尋回內心平靜。

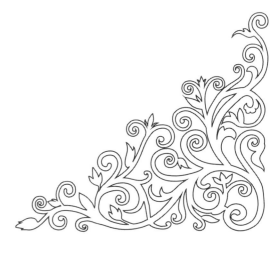

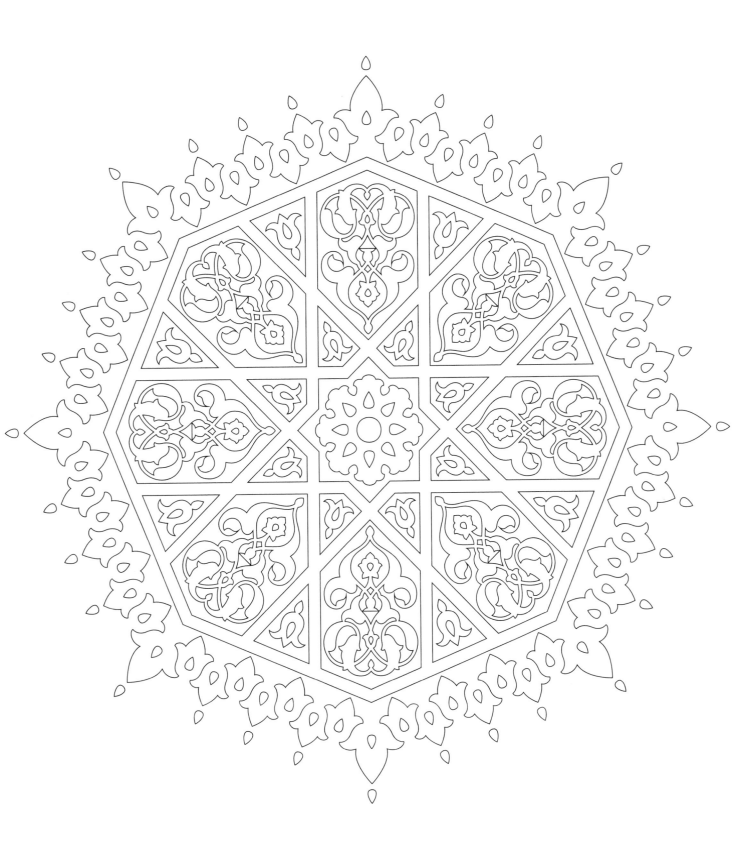

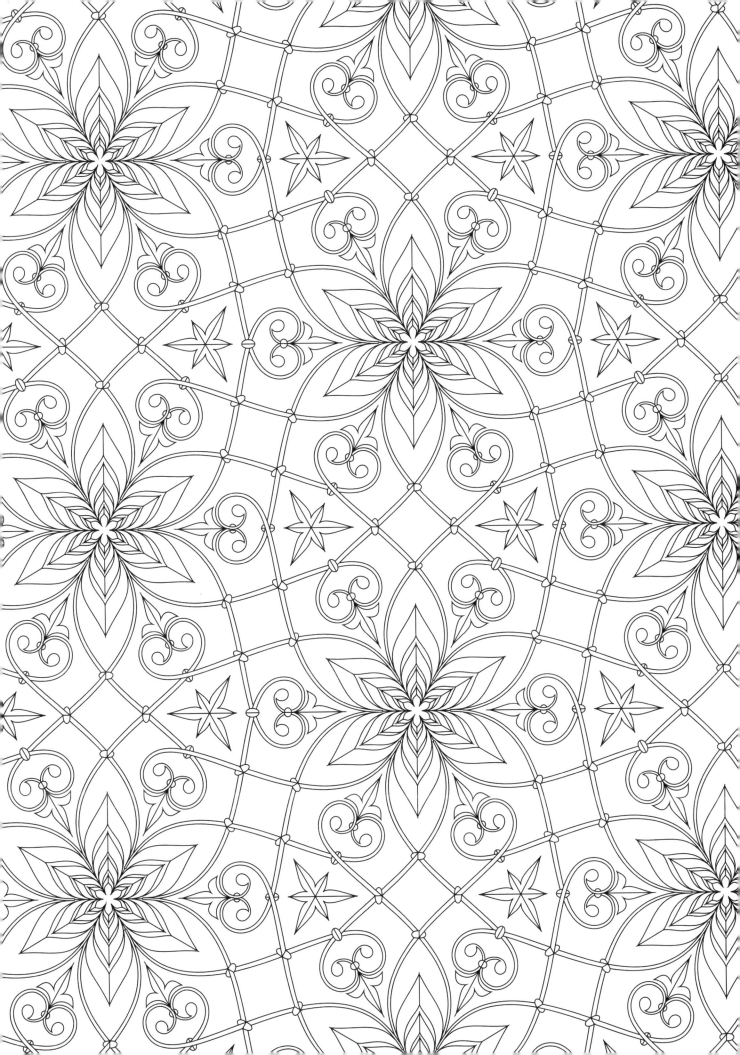

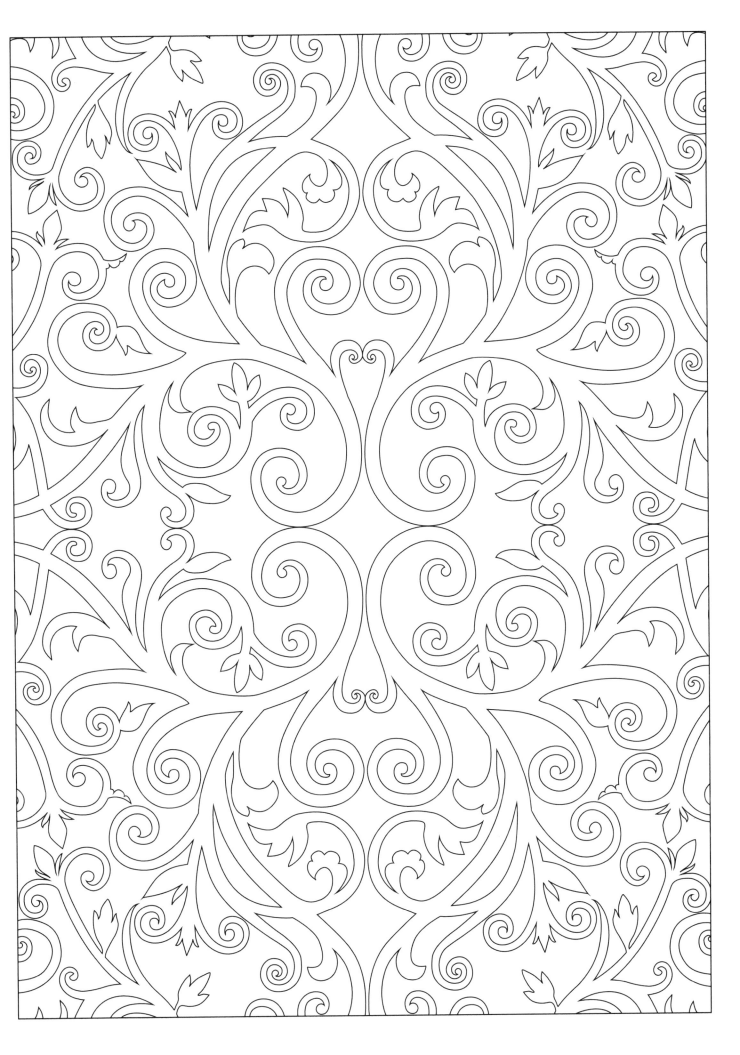

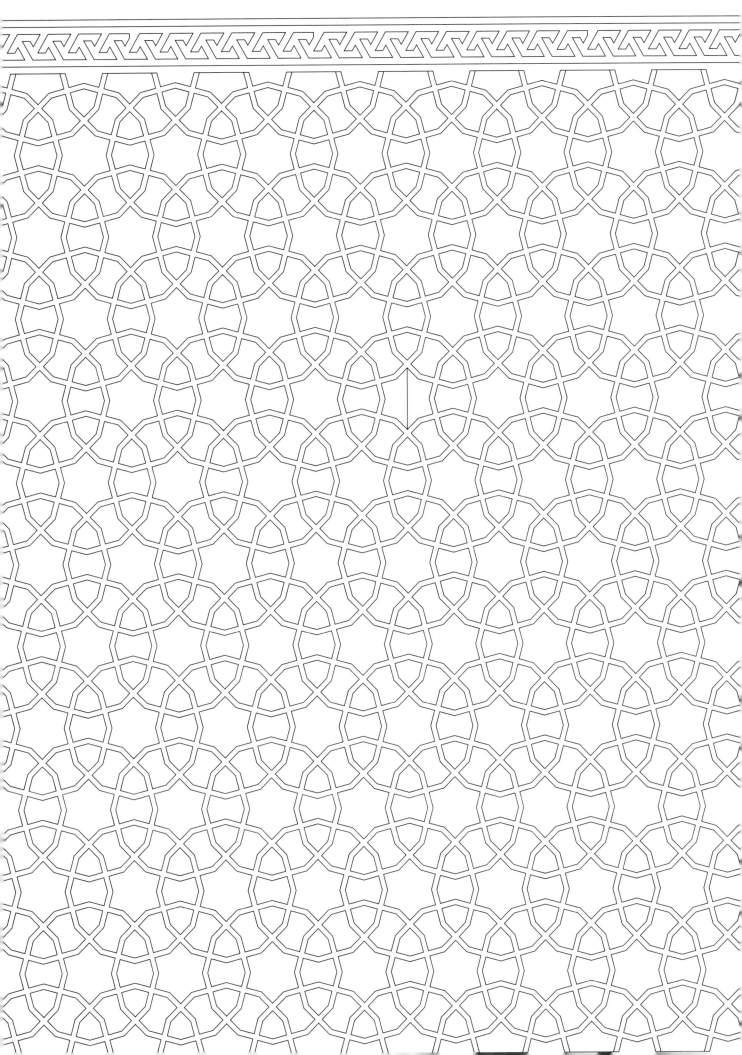

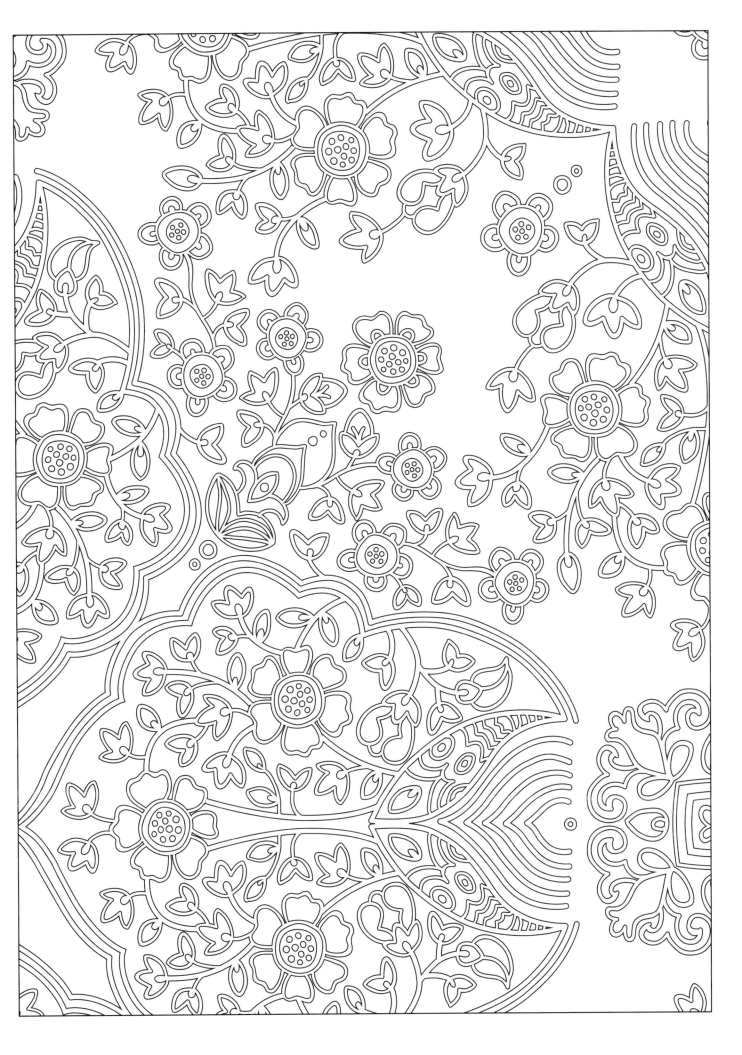

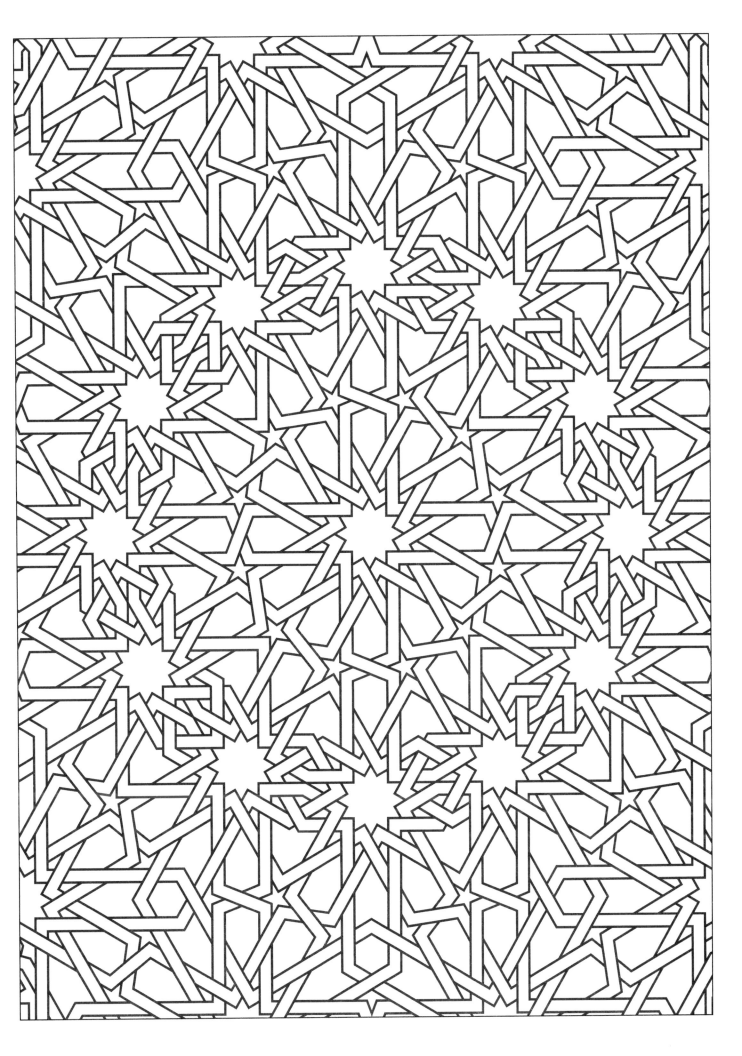

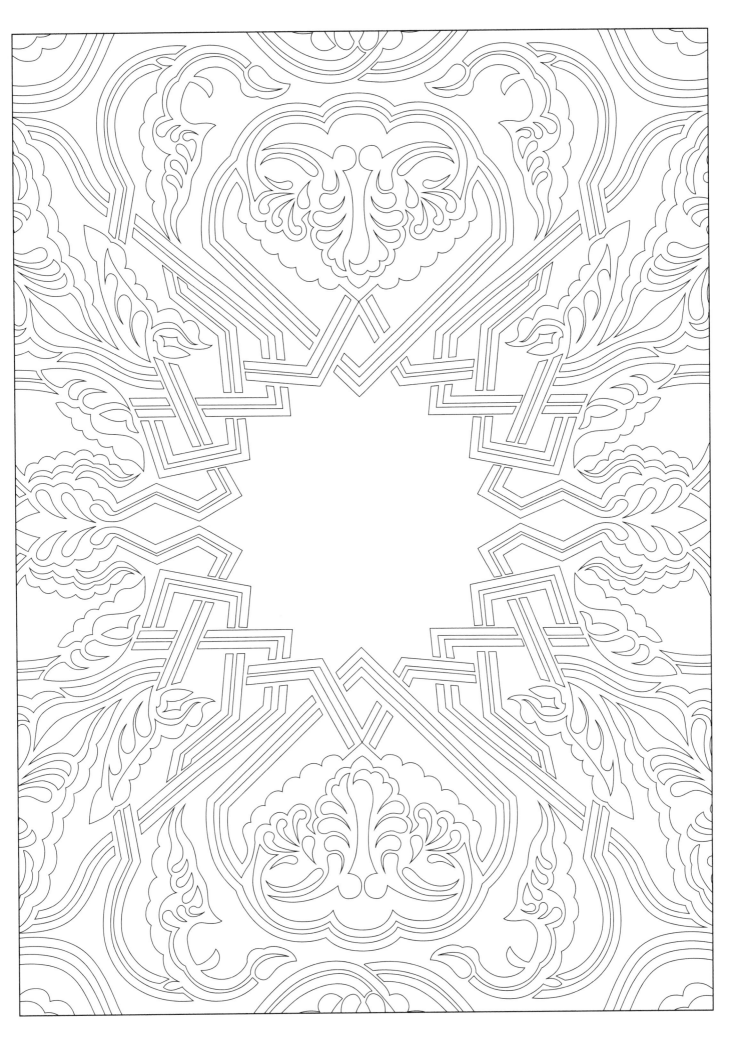

請用各種起伏的線條及植物造型填滿畫面……

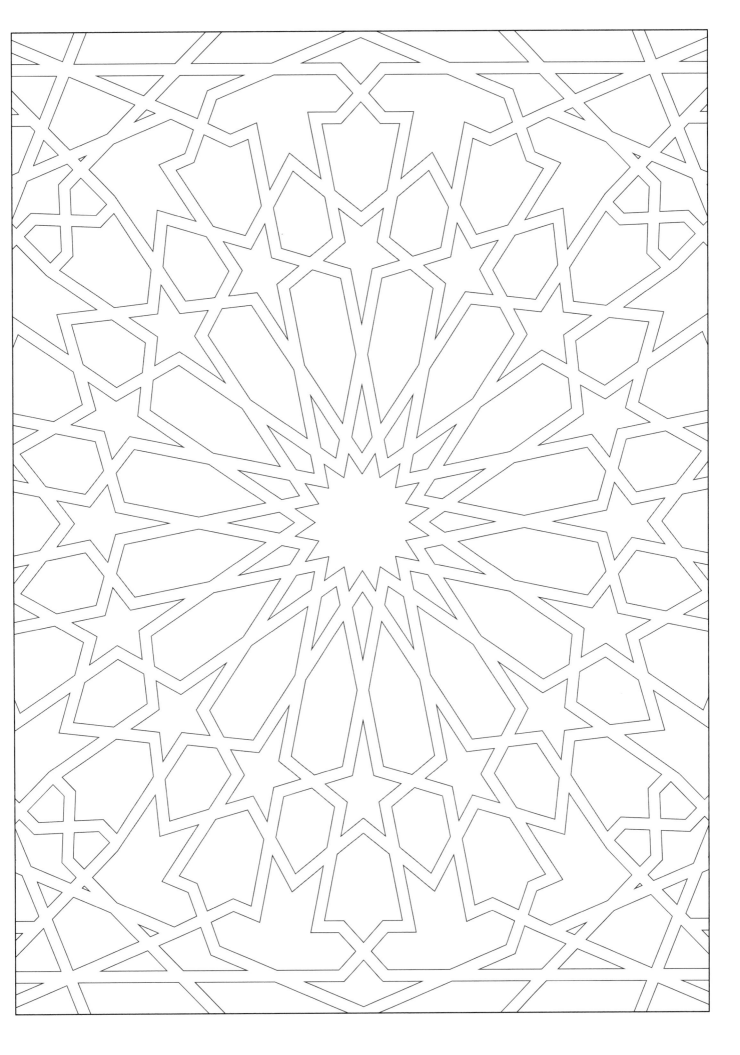

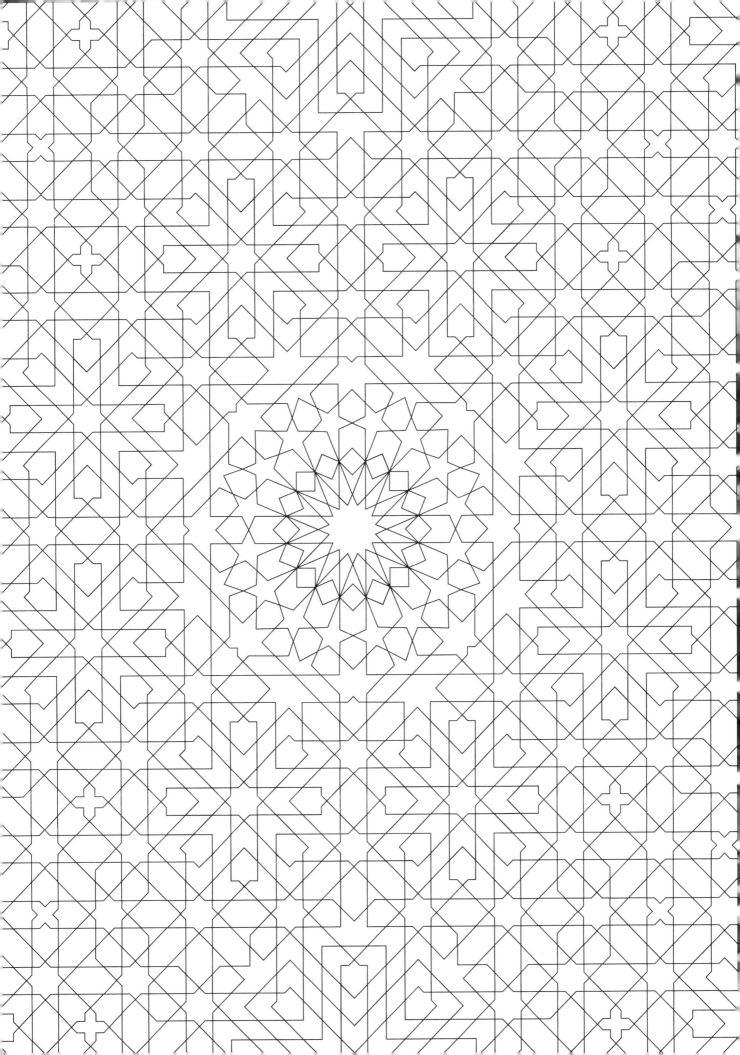

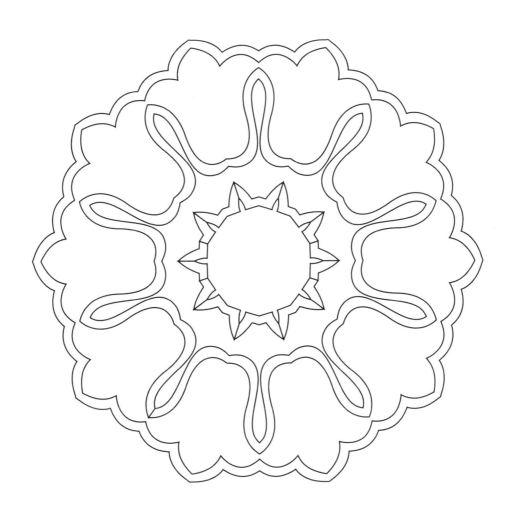

請自行填滿這個伊斯蘭風格圖樣……

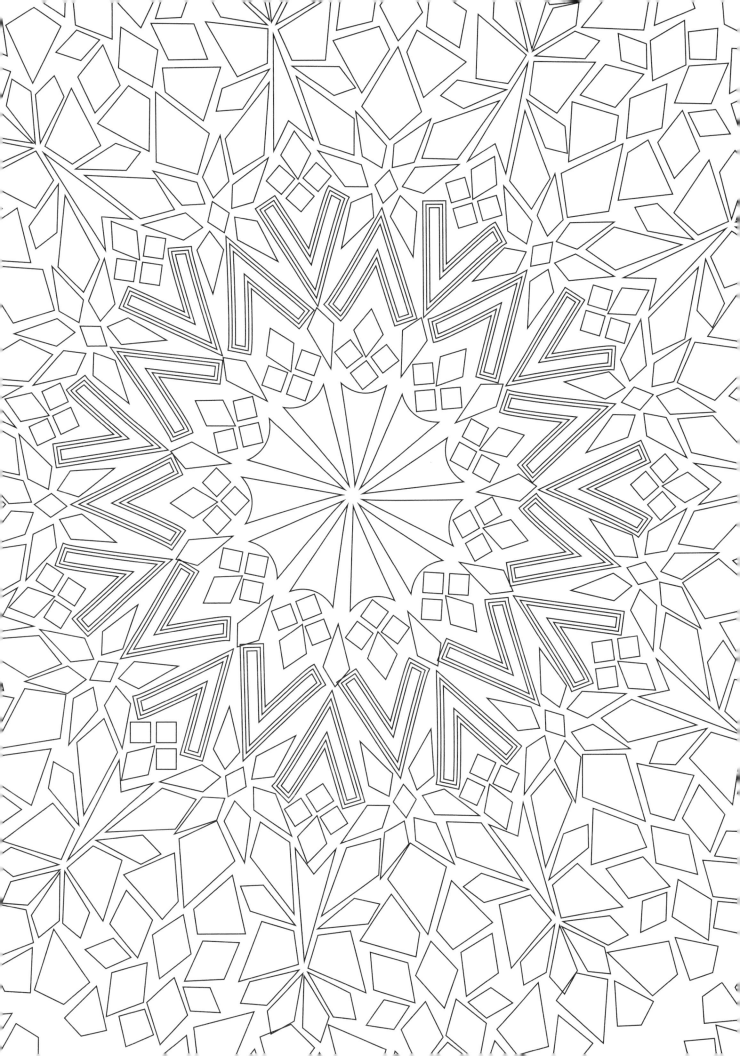

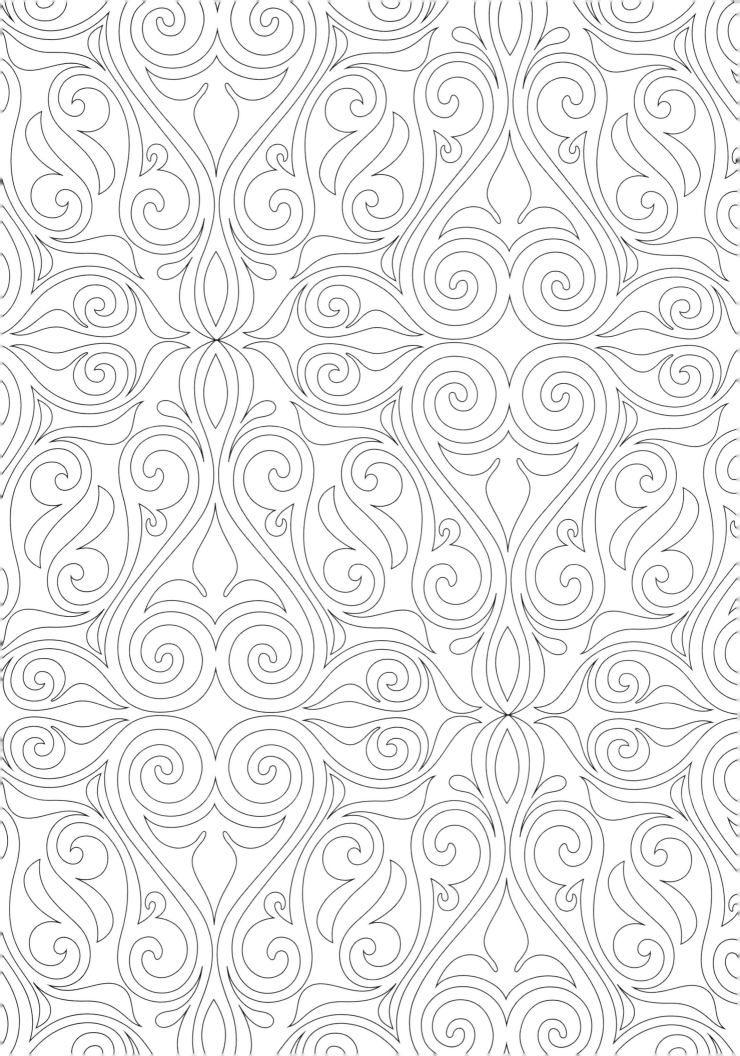

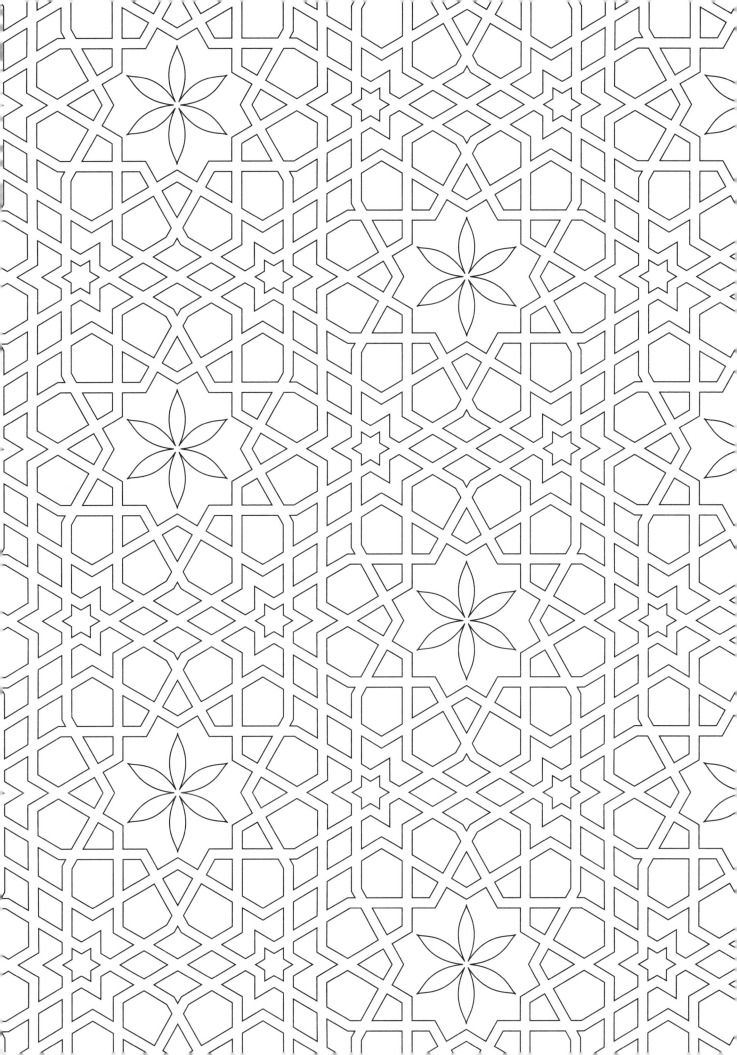

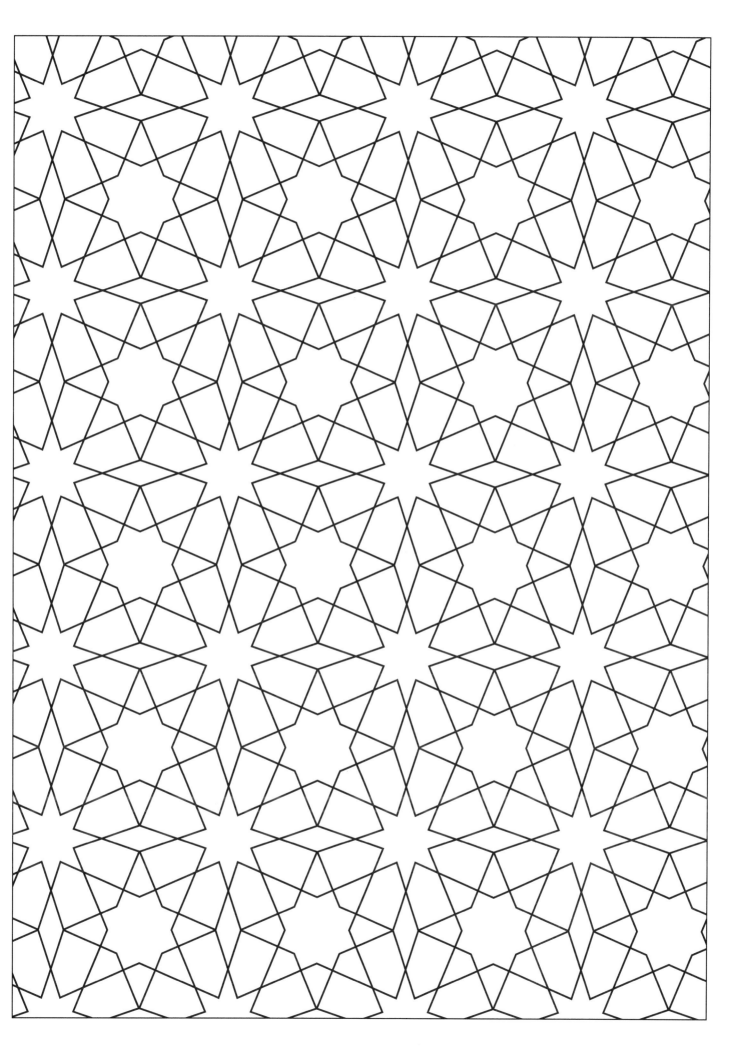

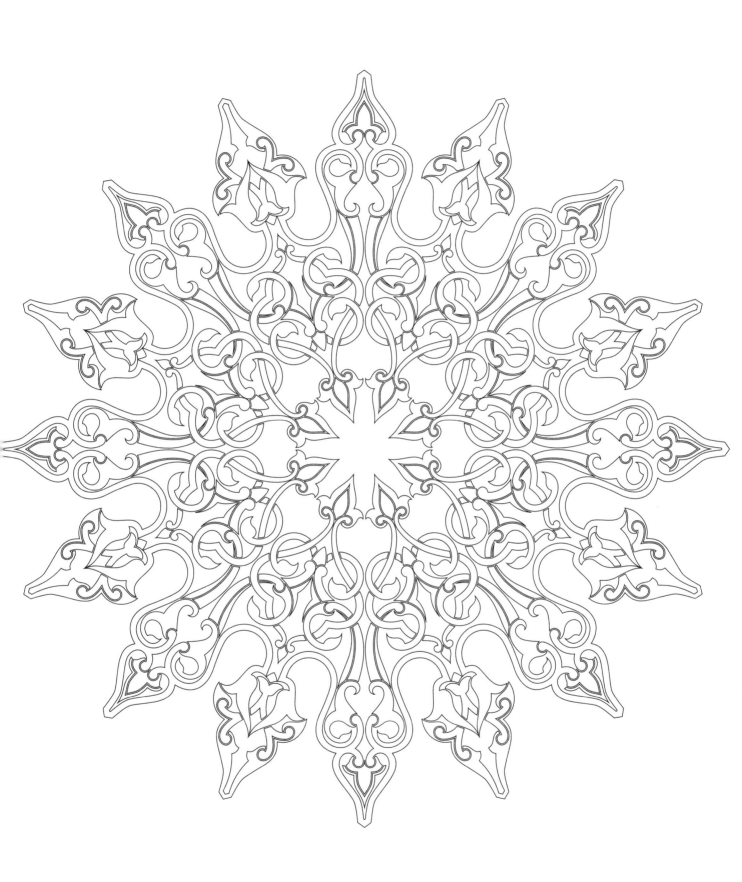

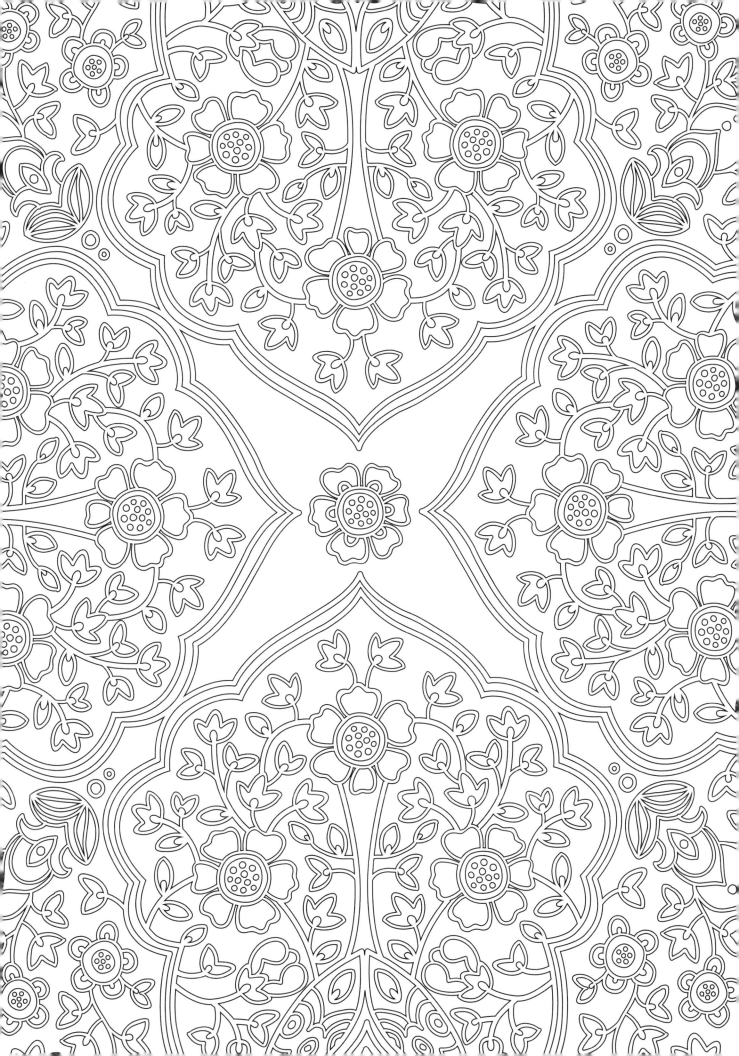

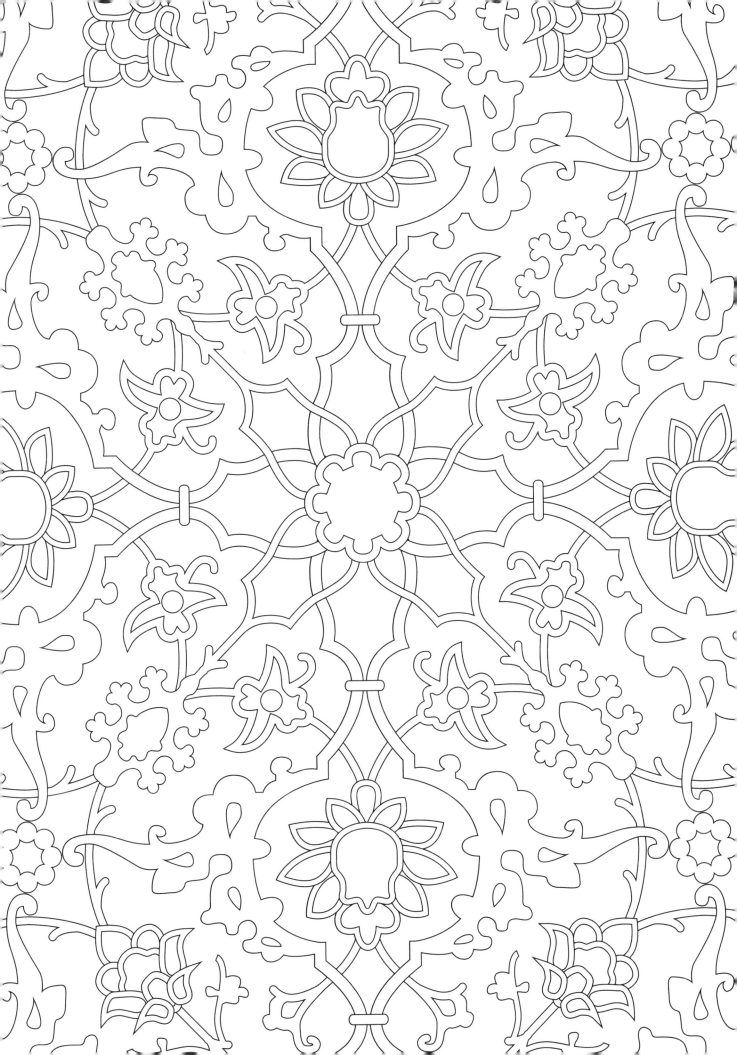

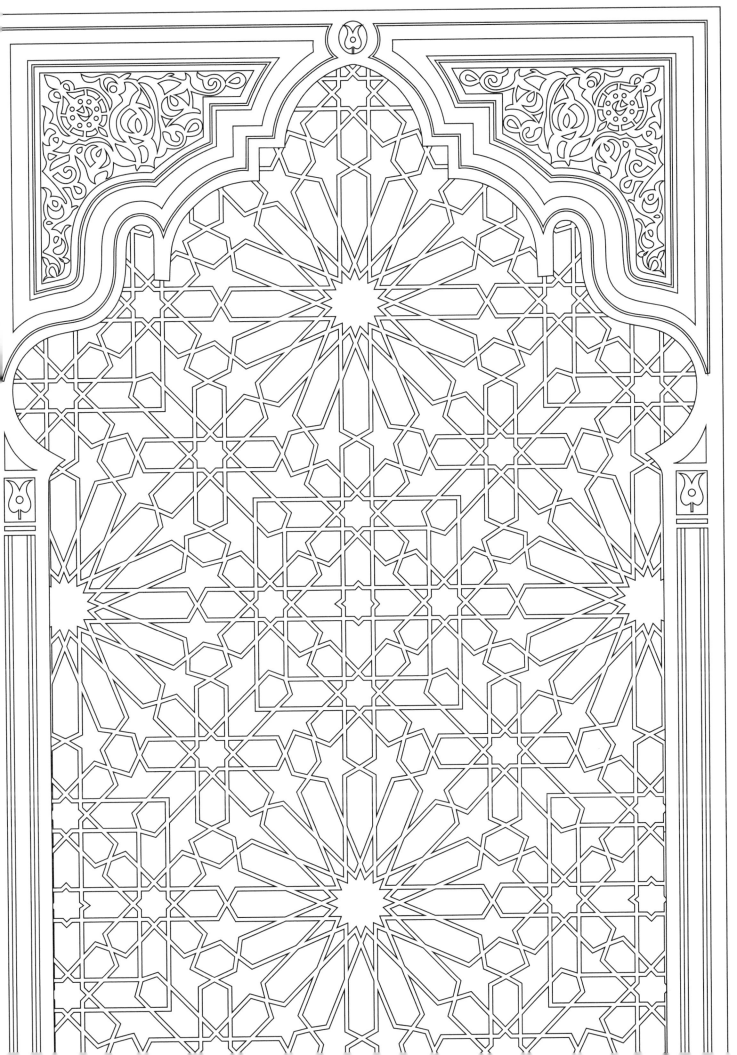

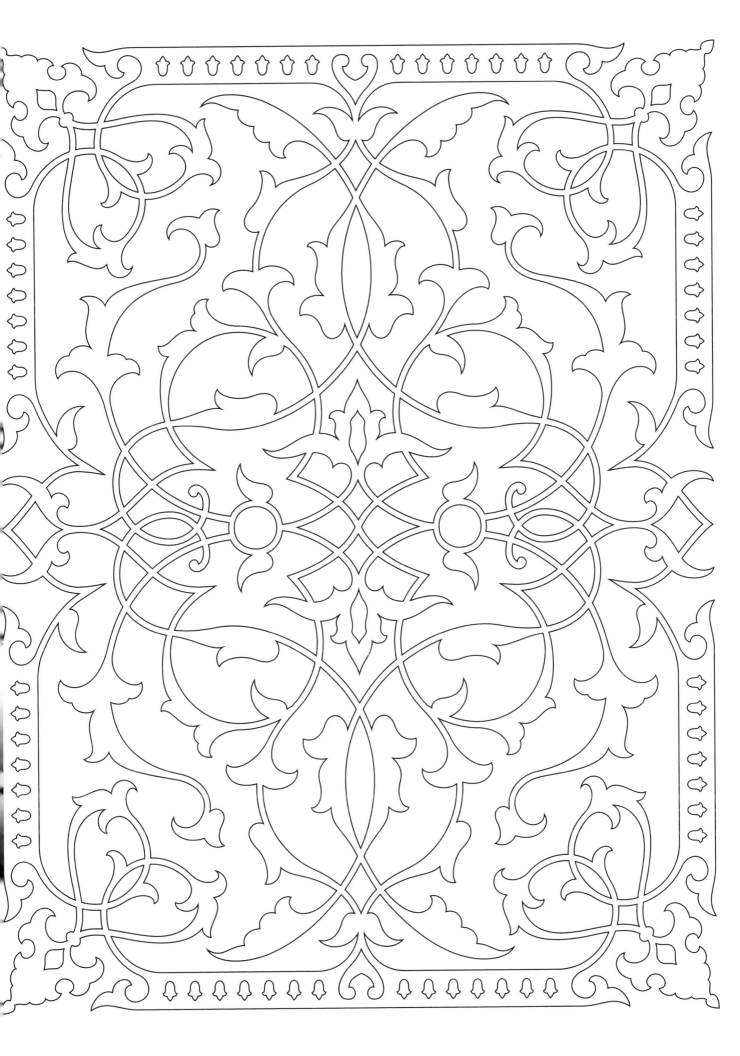

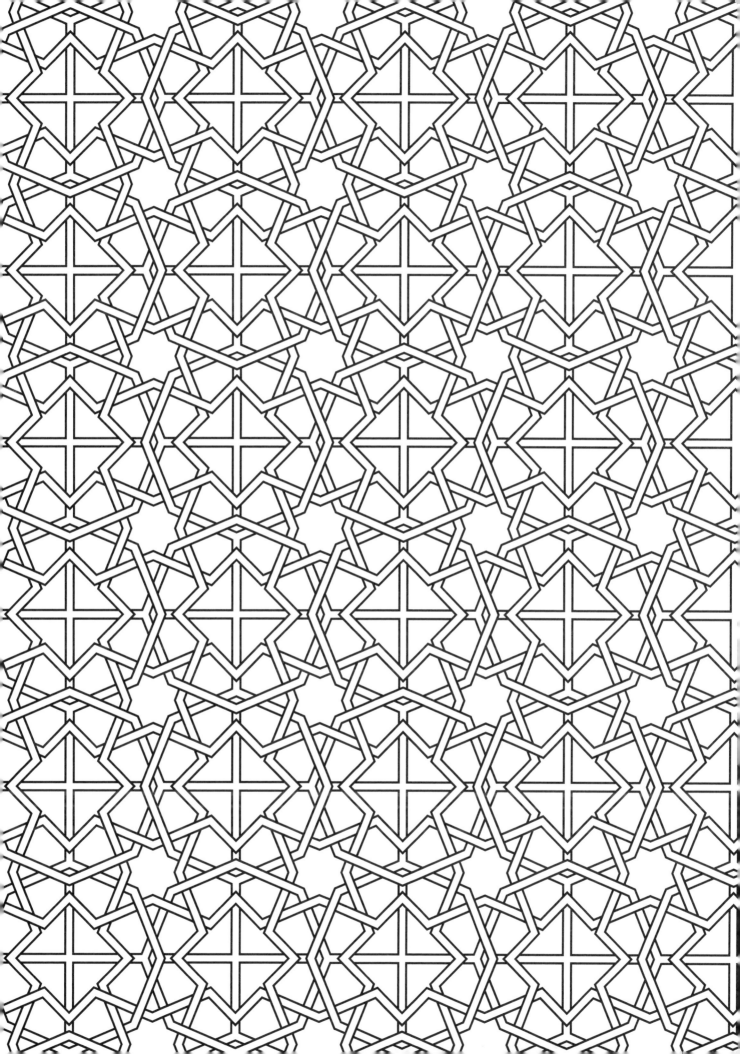

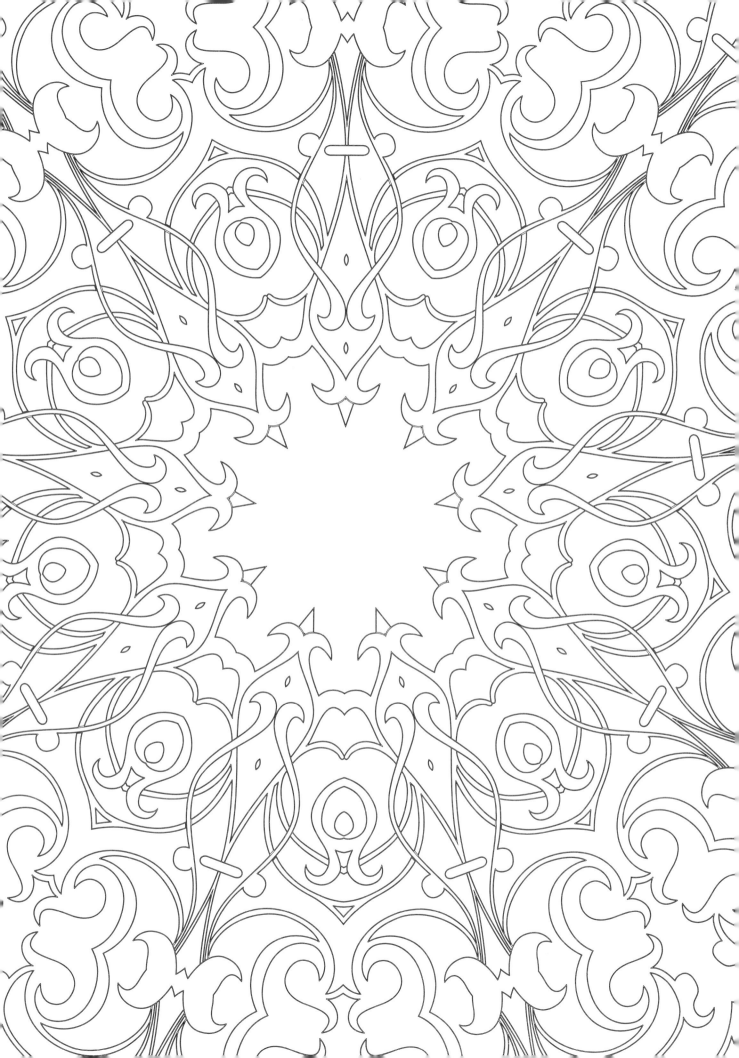

請畫出一千零一夜的飛毯，
並加以著色……

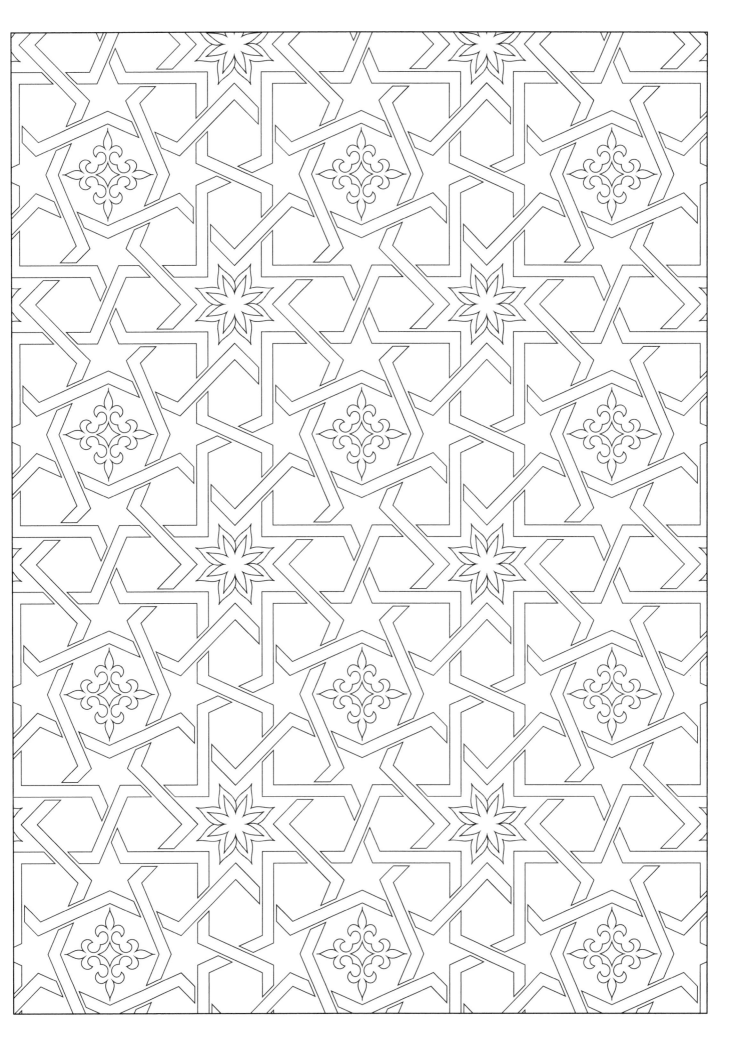

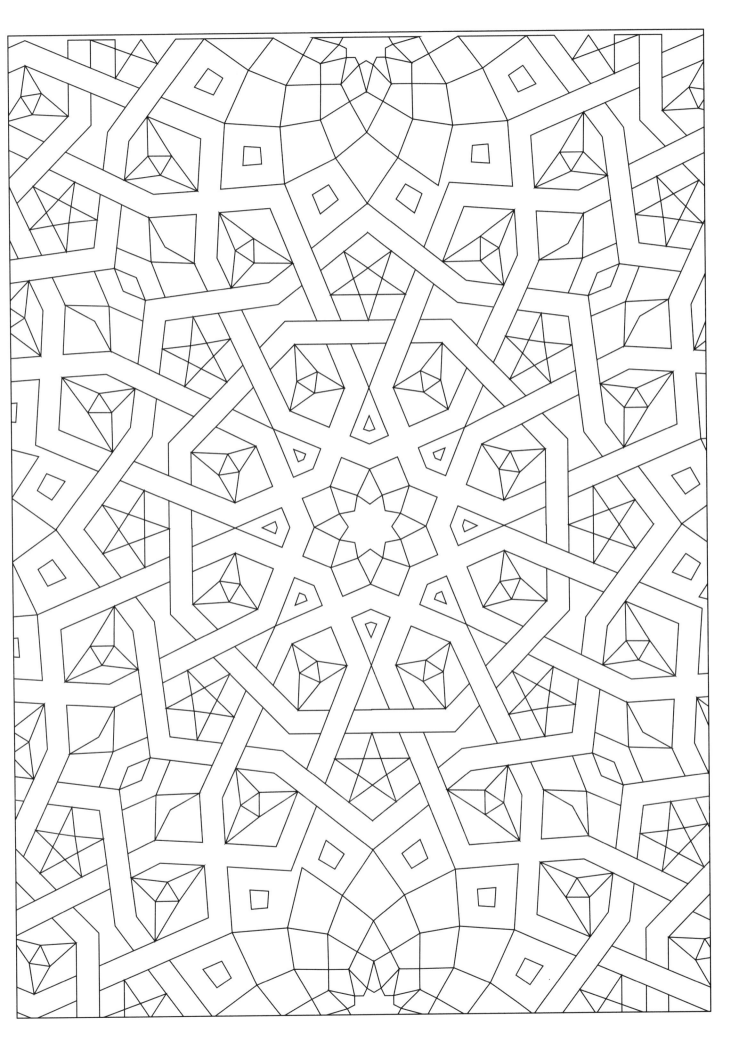

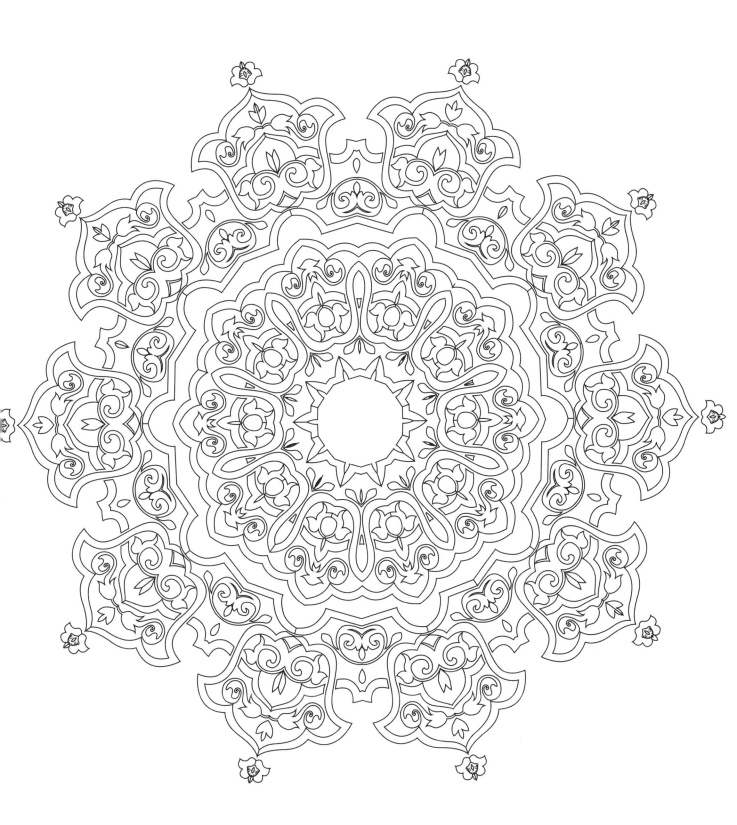

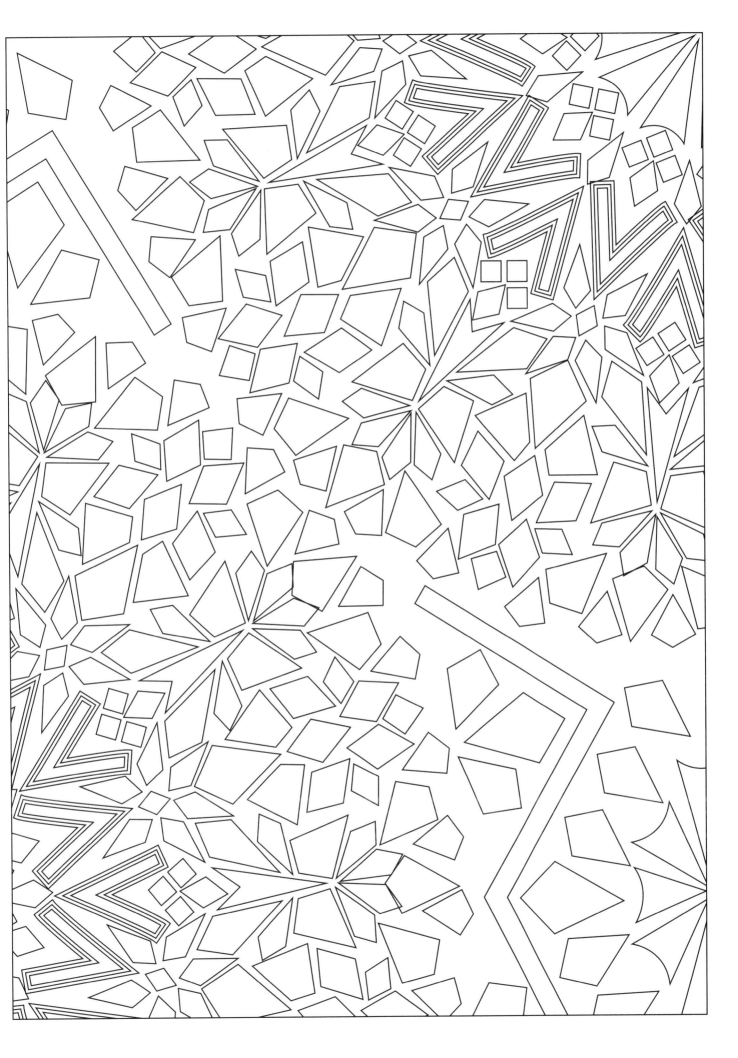

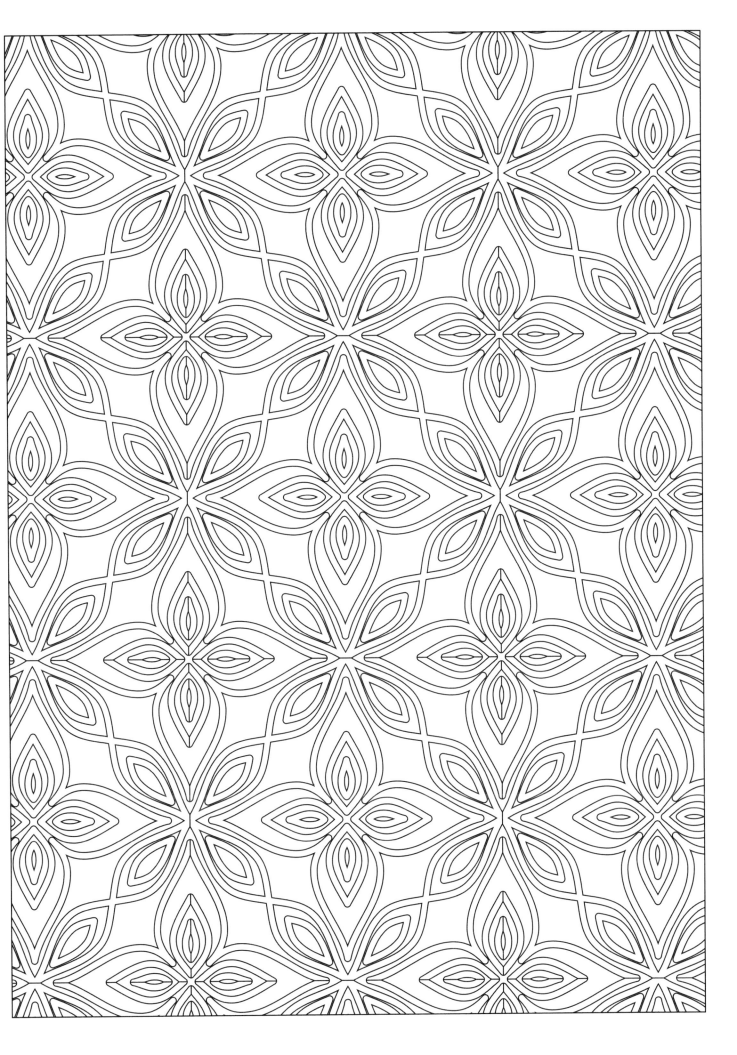

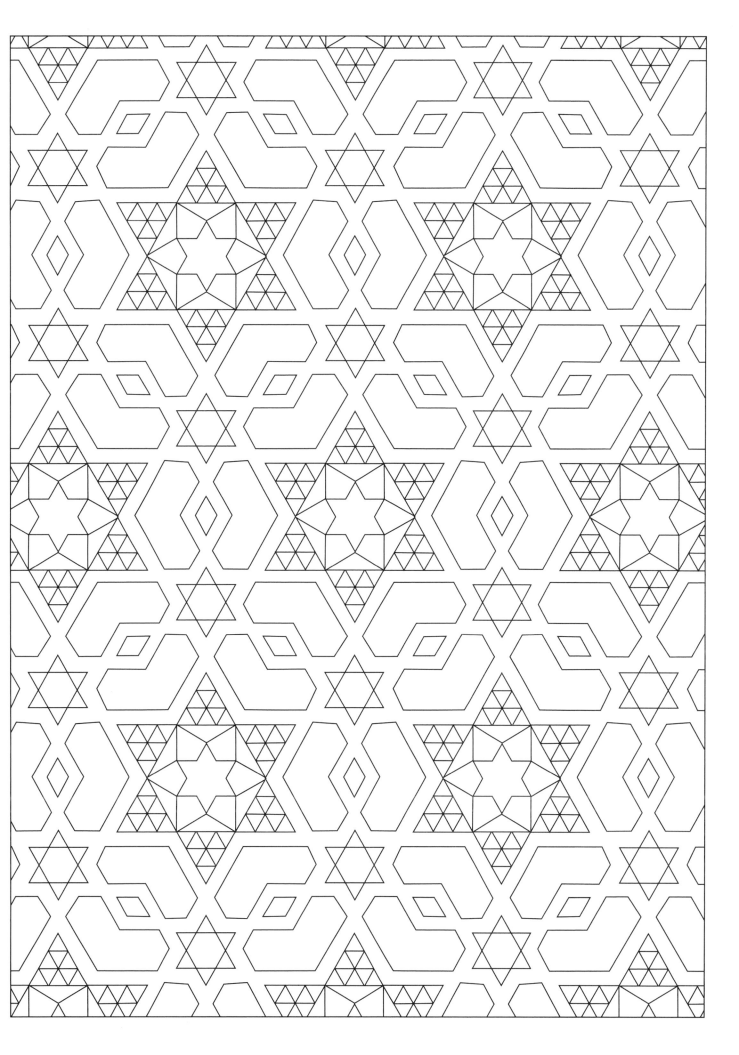

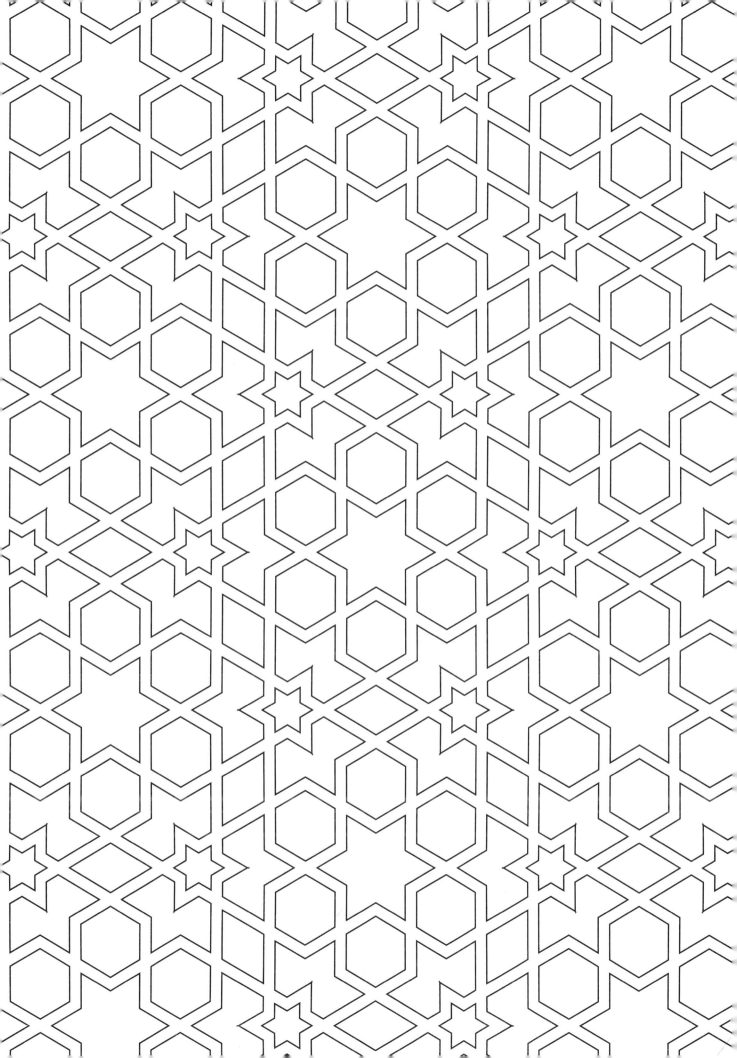

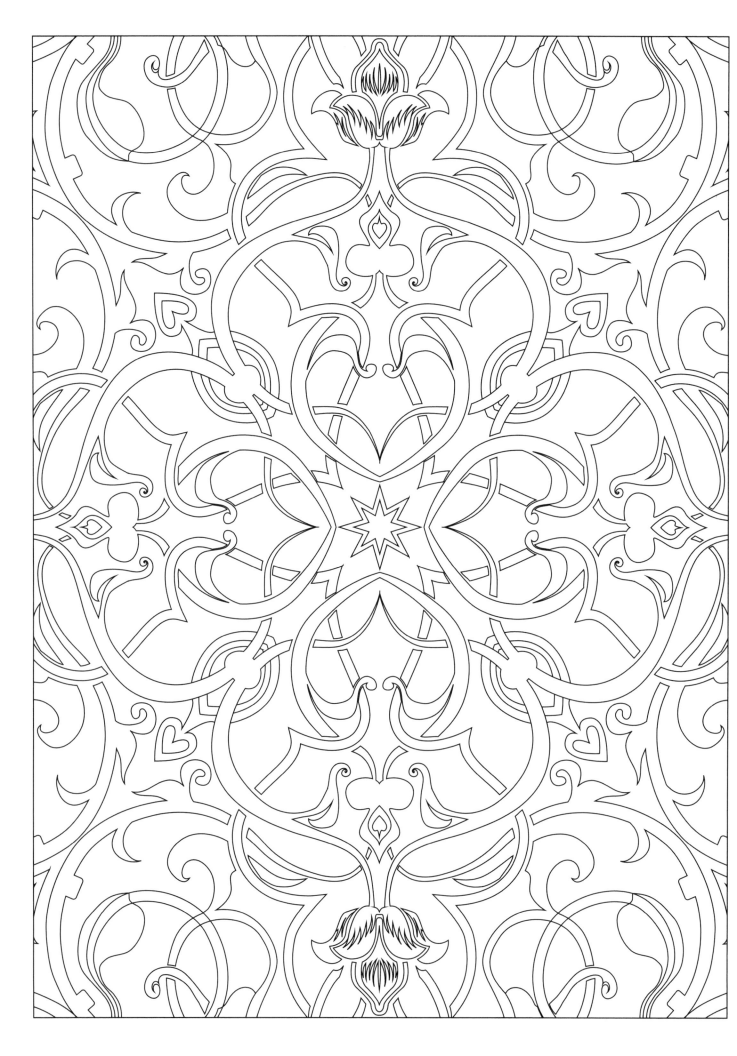

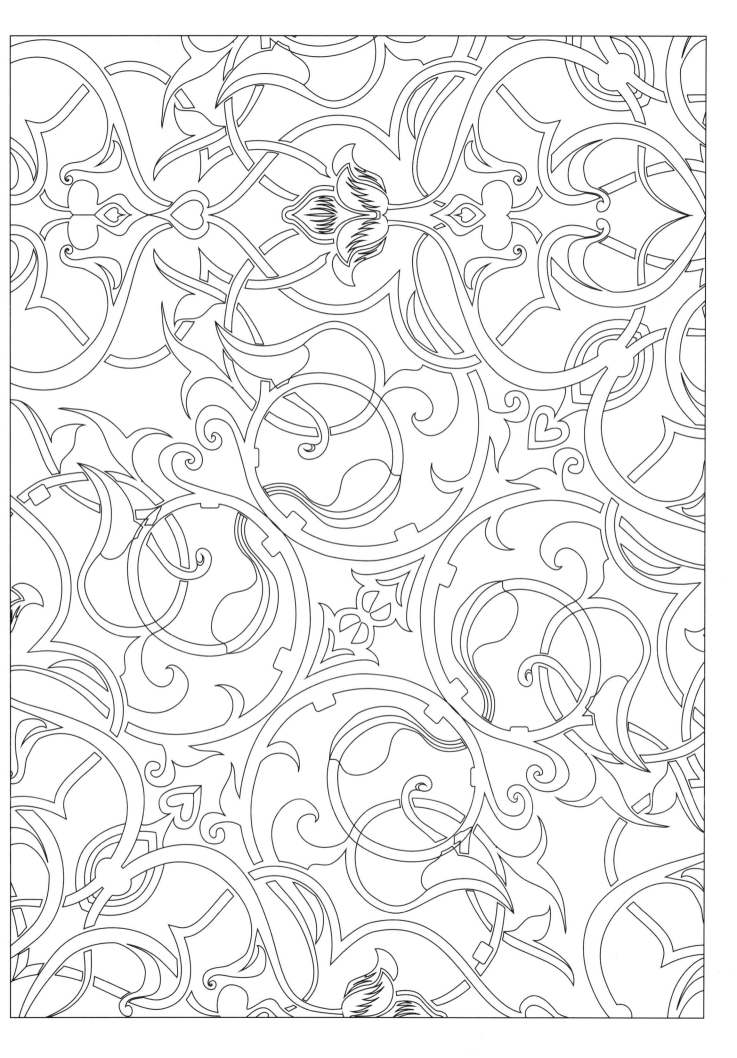

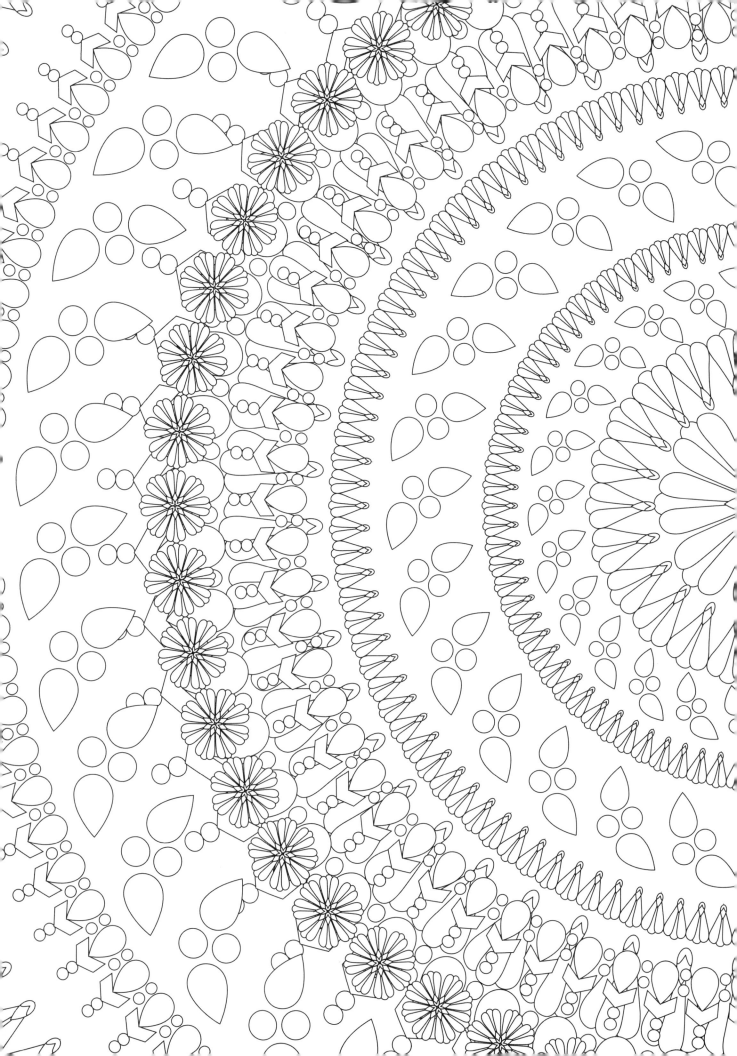

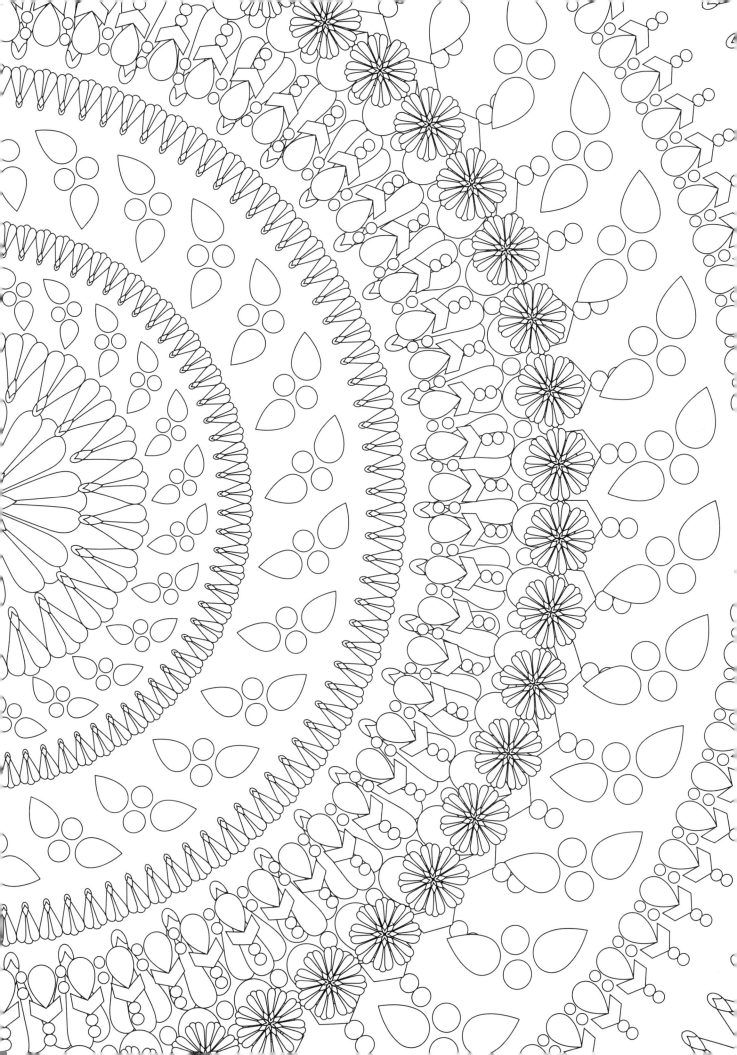

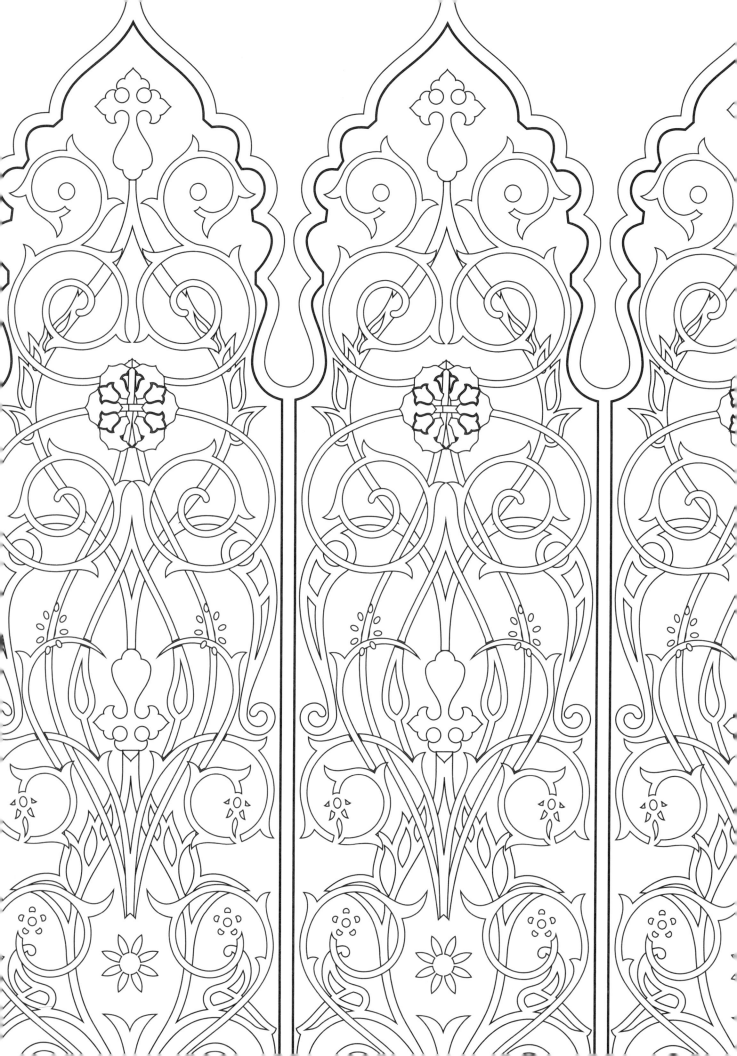

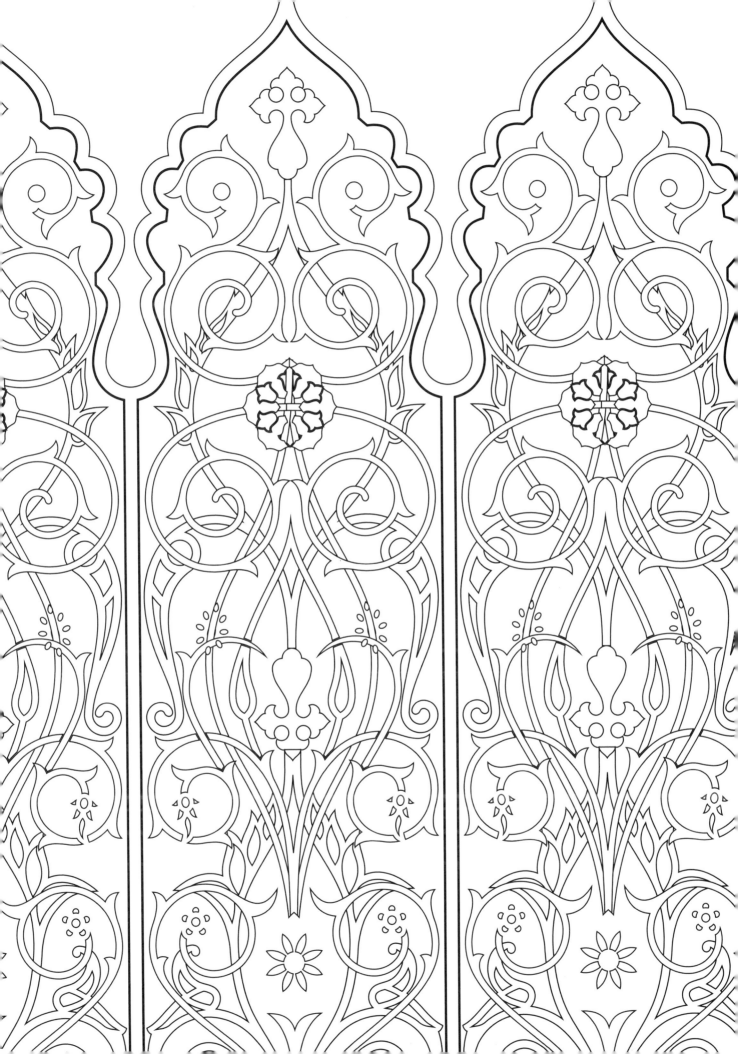

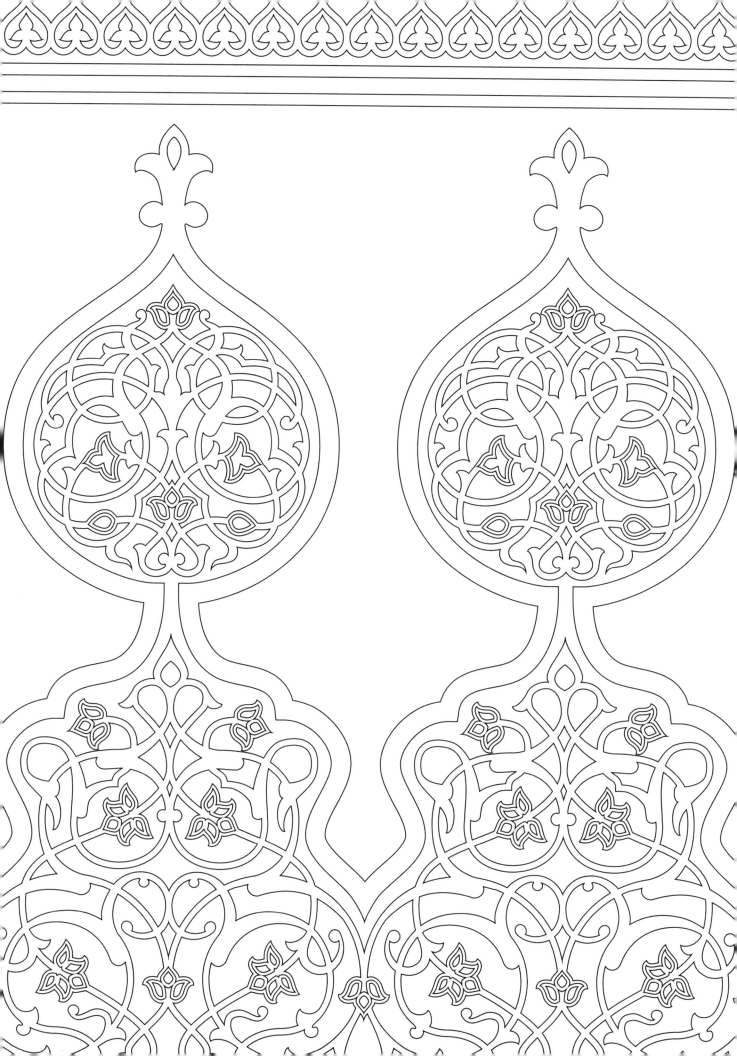

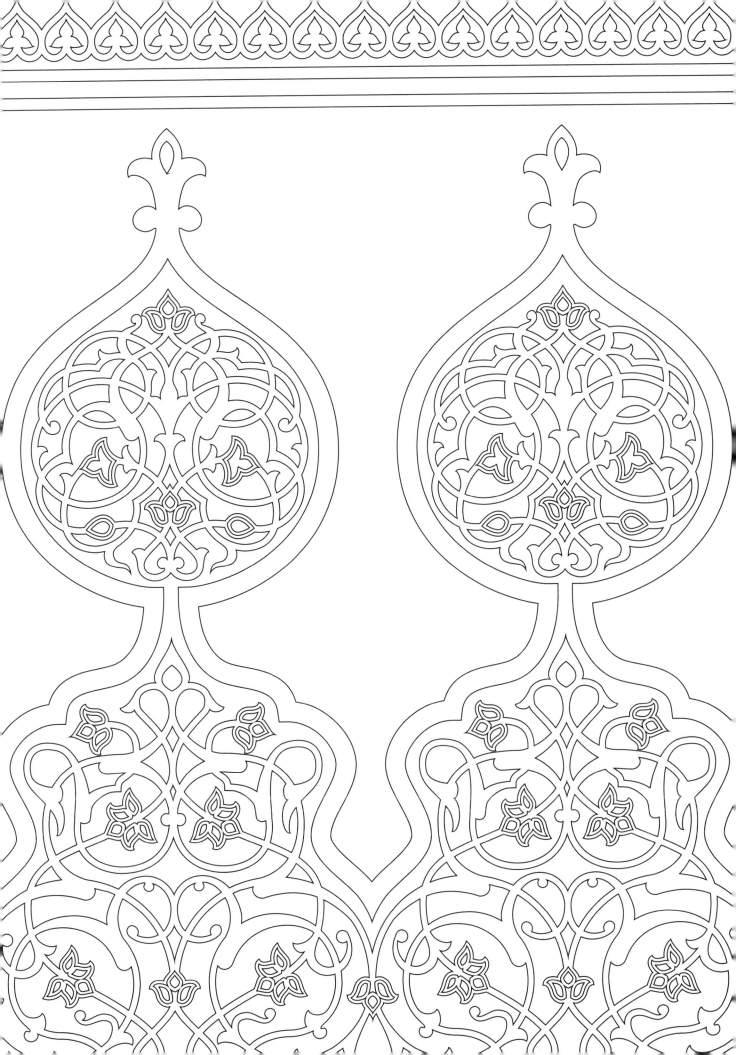

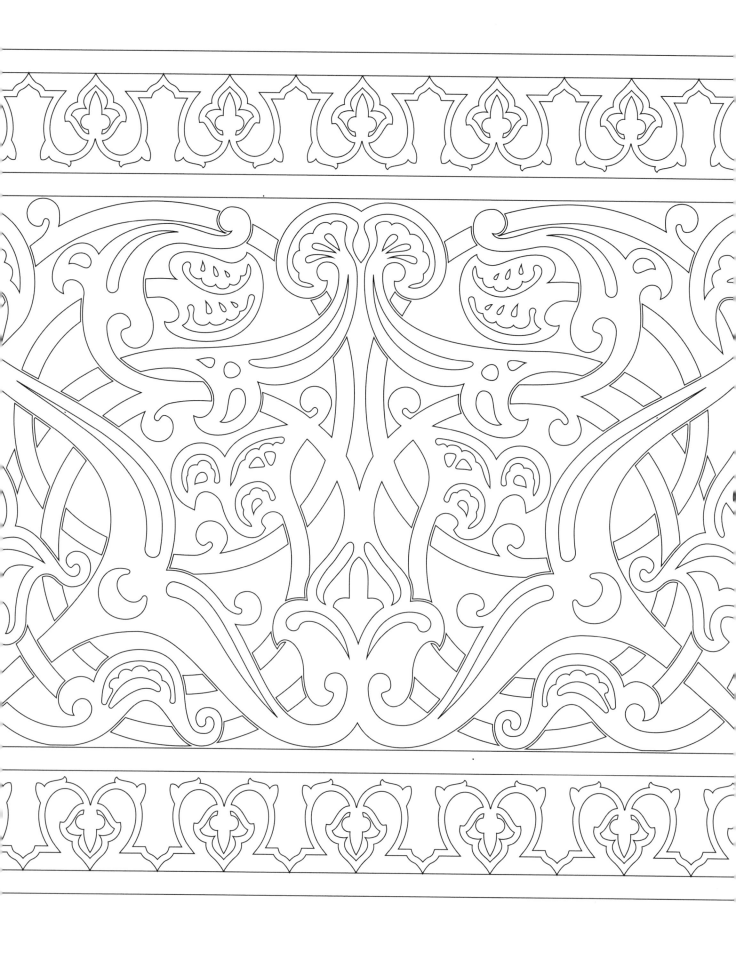

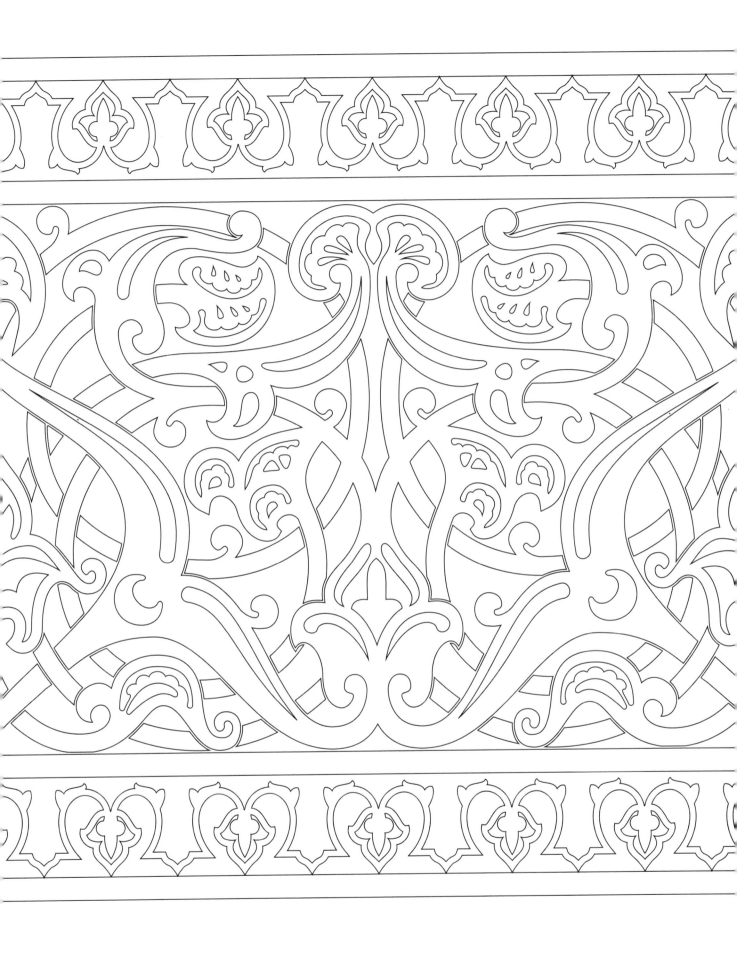

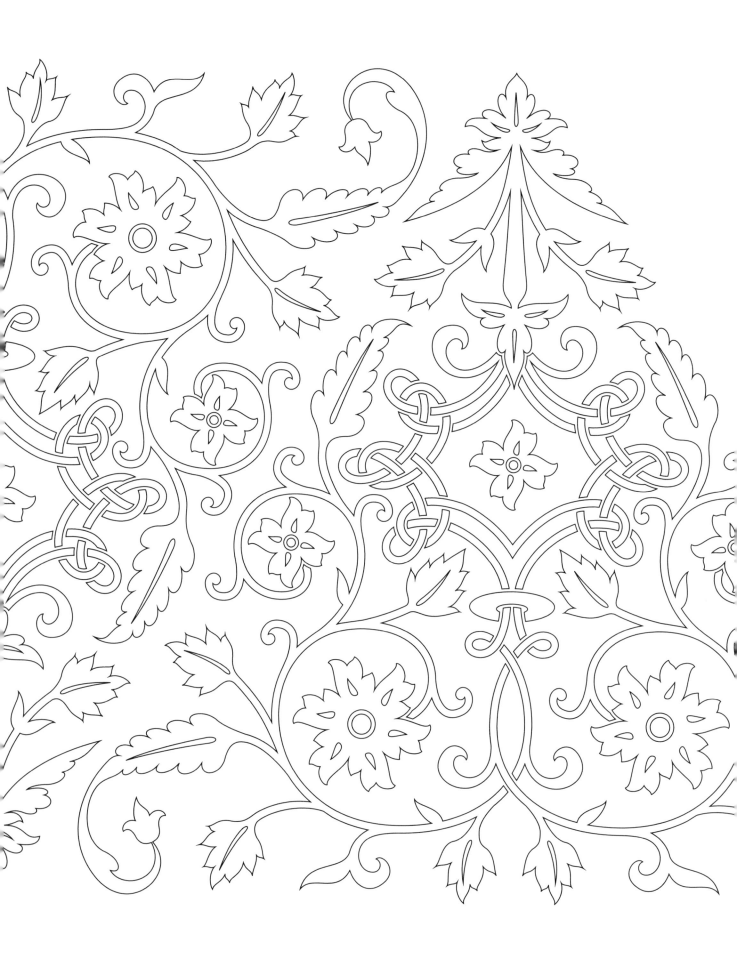

繼續延伸這個由伊斯蘭風格紋飾與交織線條所組成的圖案

繼續延伸這個由伊斯蘭風格紋飾與交織線條所組成的圖案

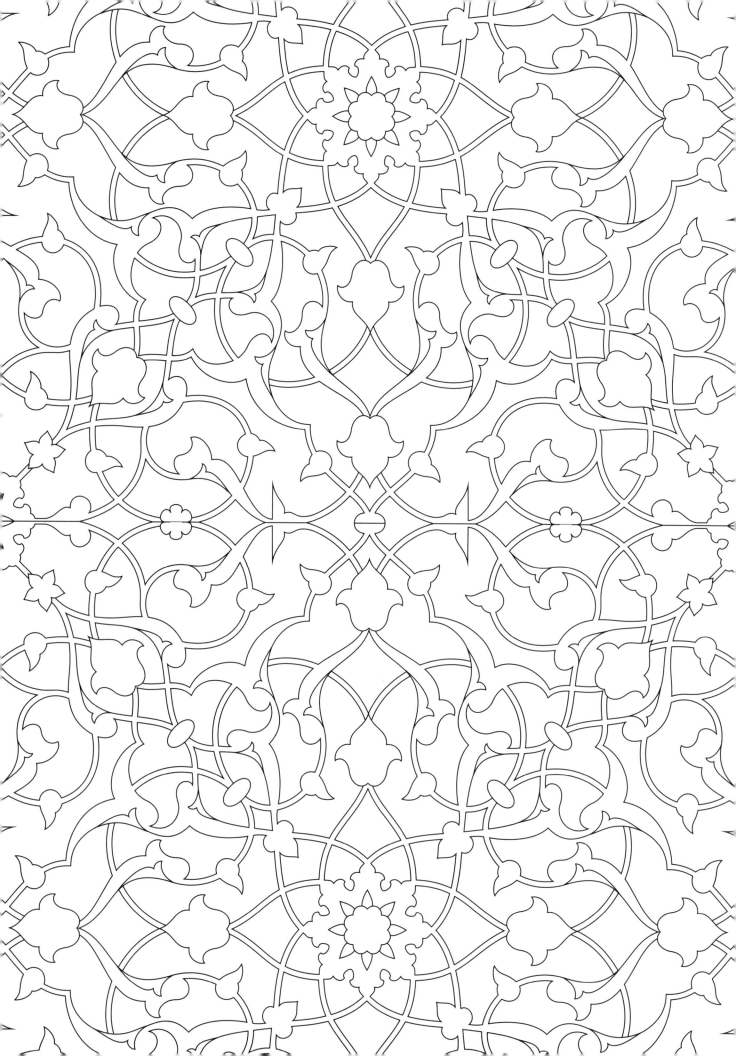

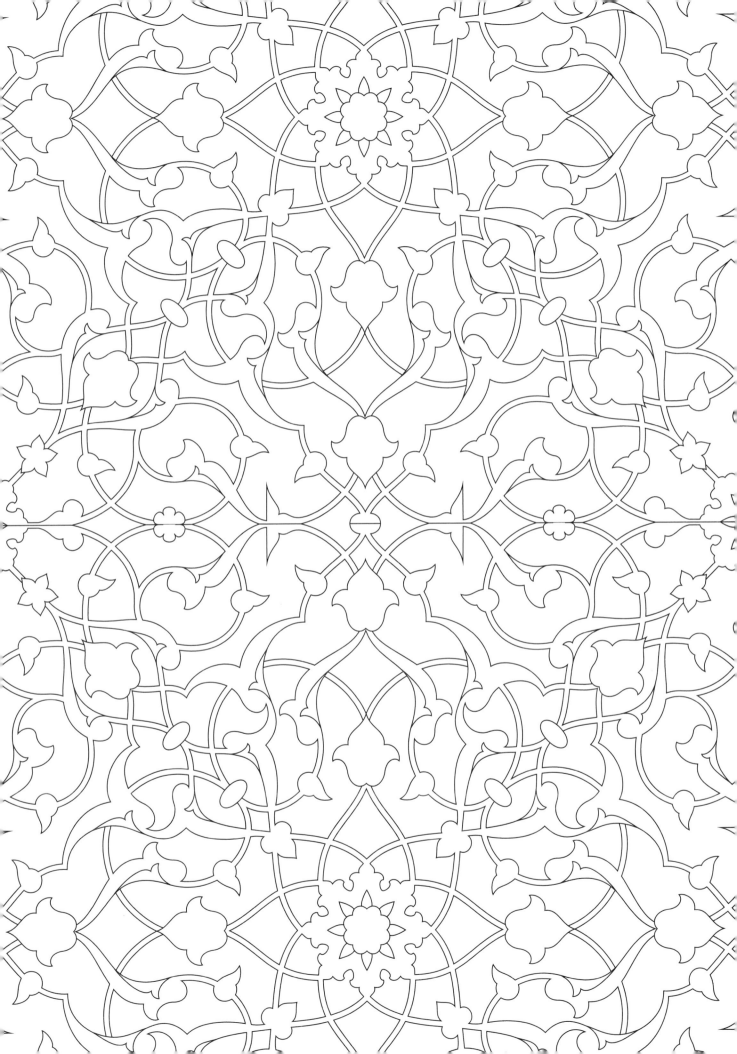

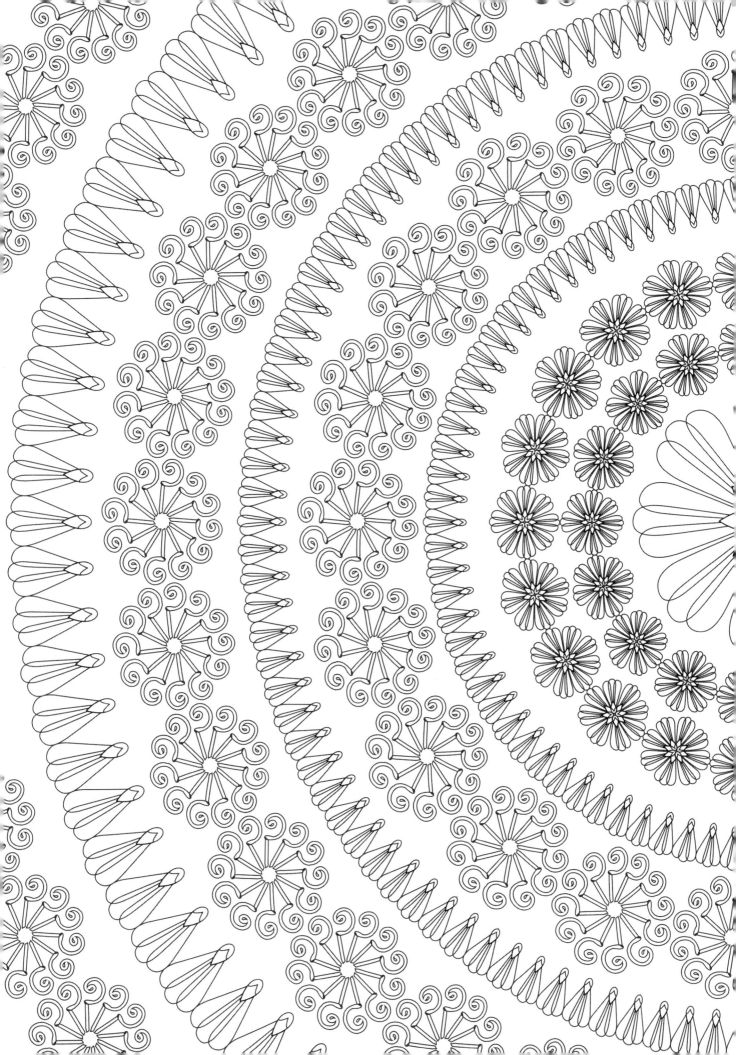

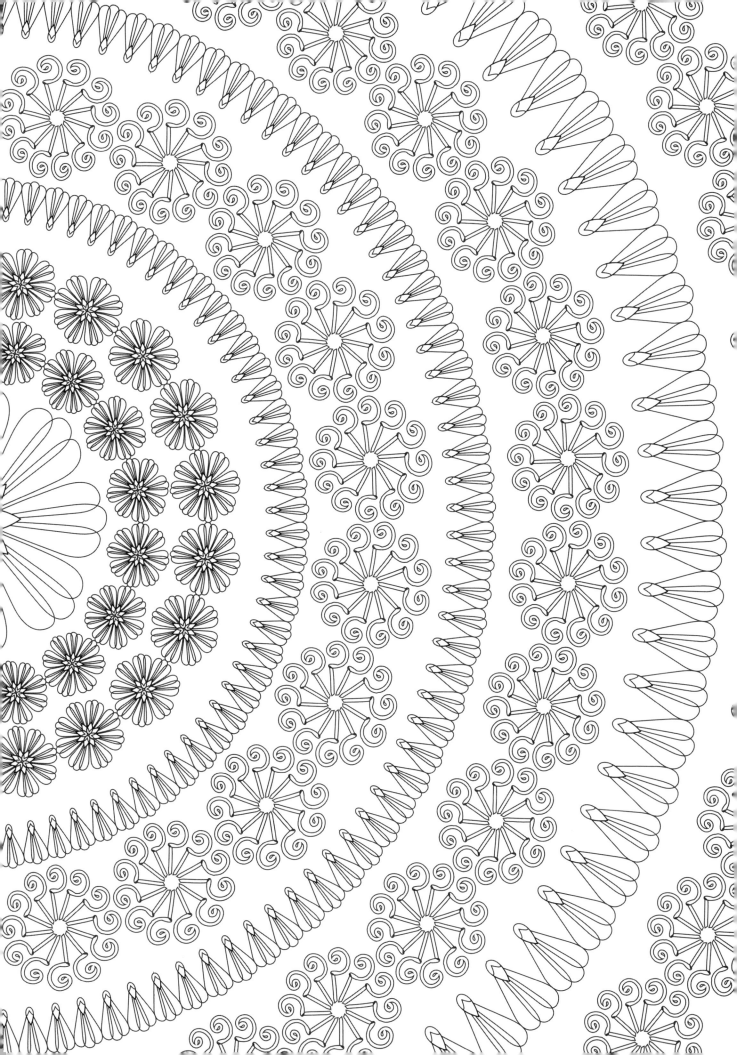

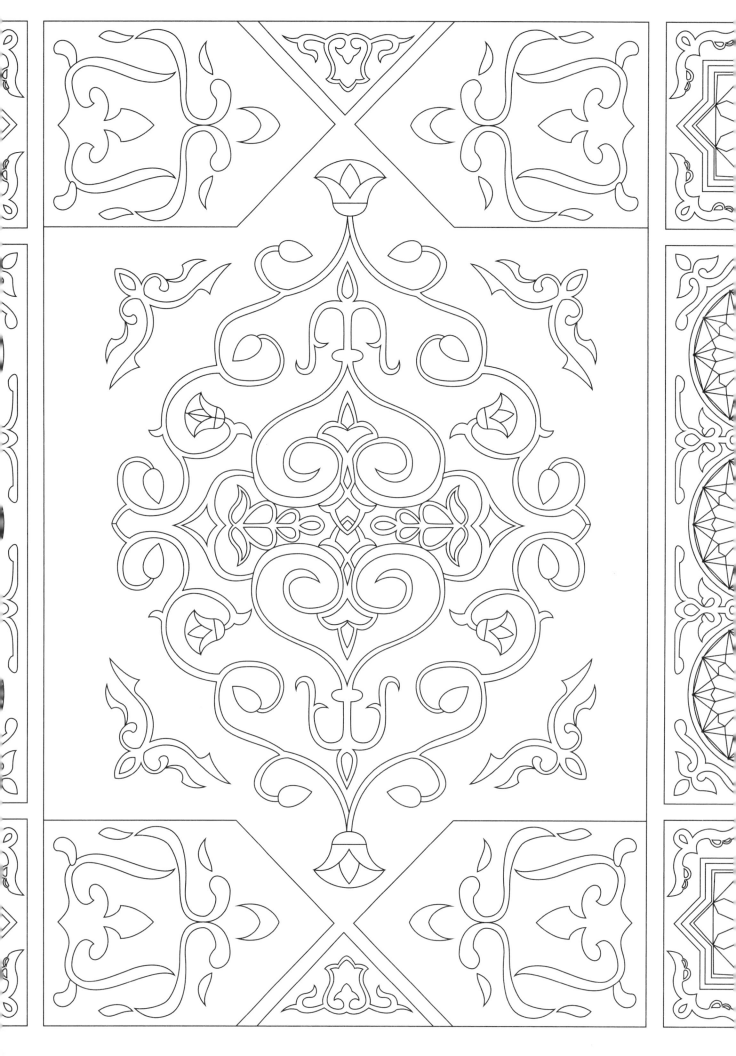

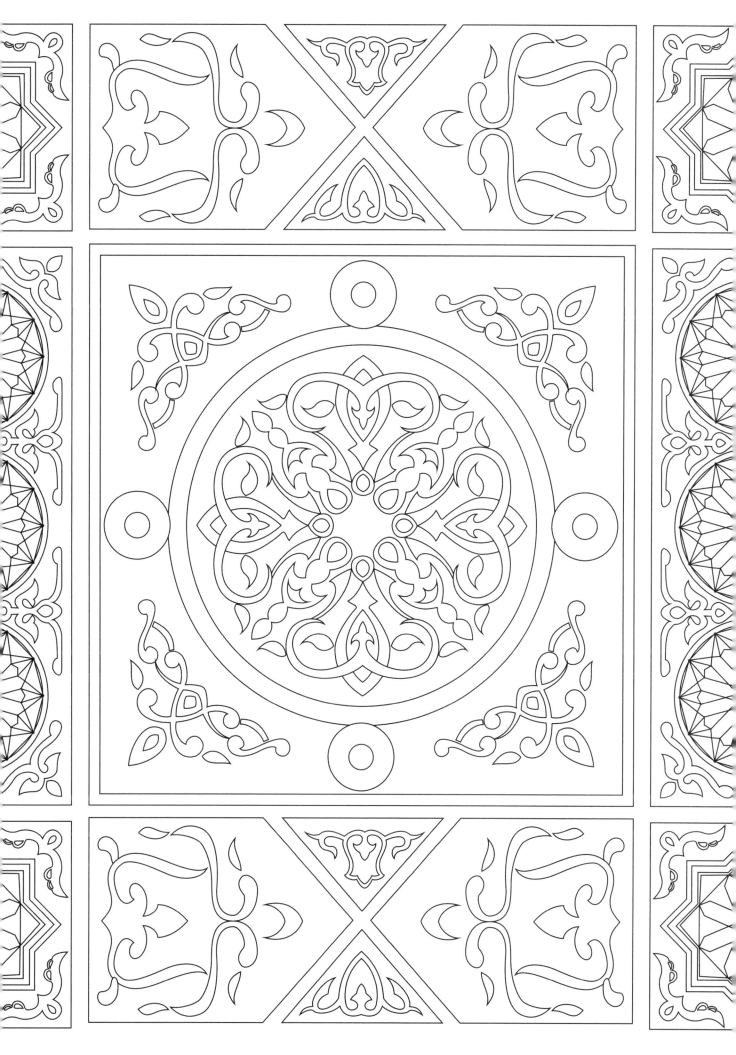

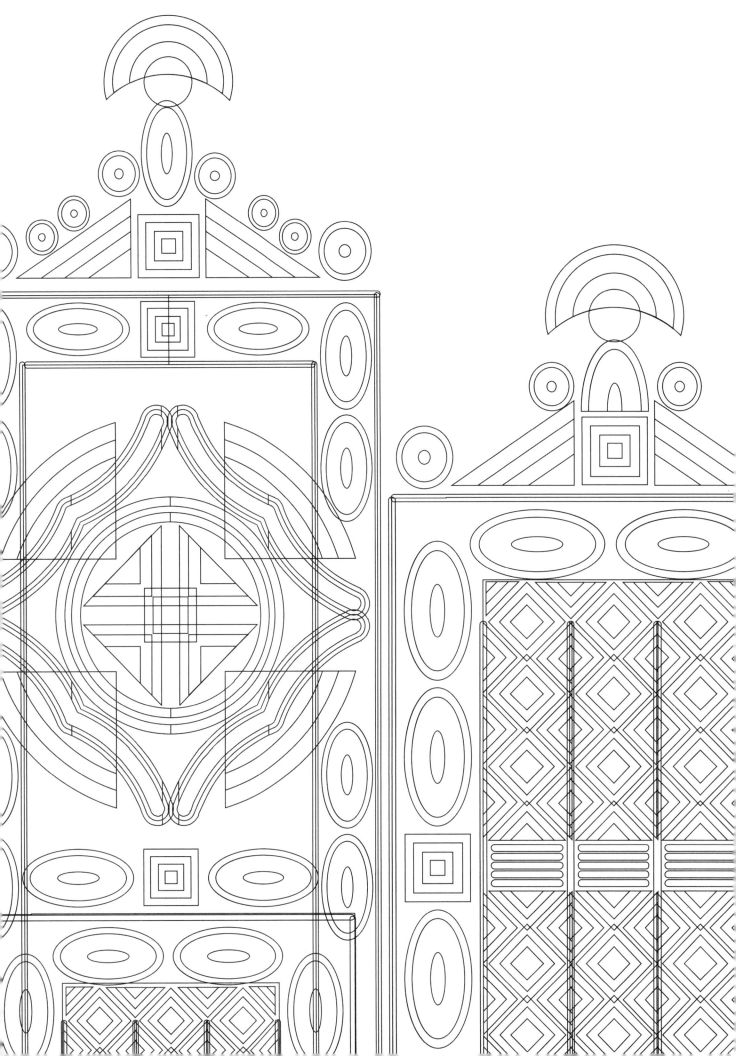

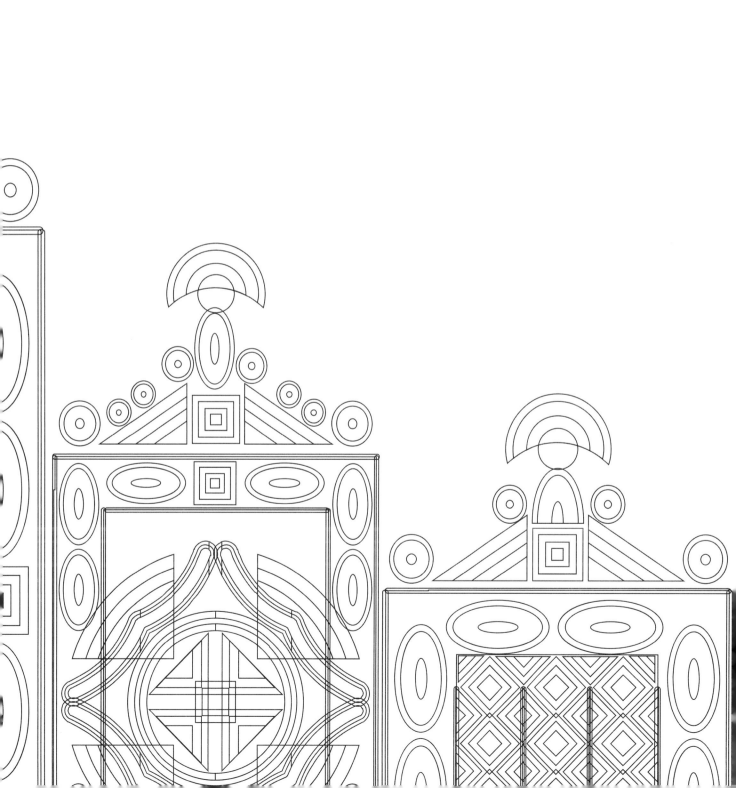

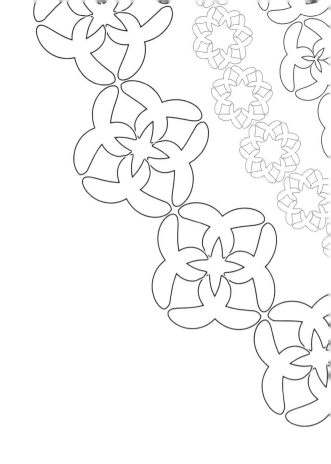

繼續延伸線條，並且用各種幾何圖形裝飾房屋正面……

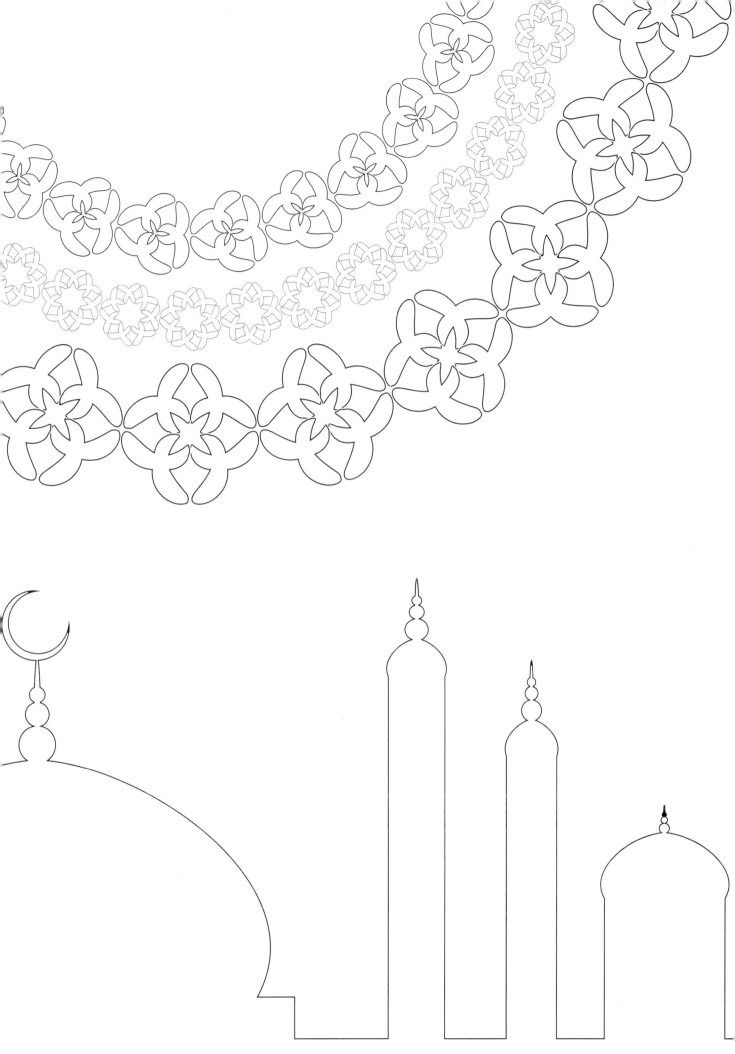

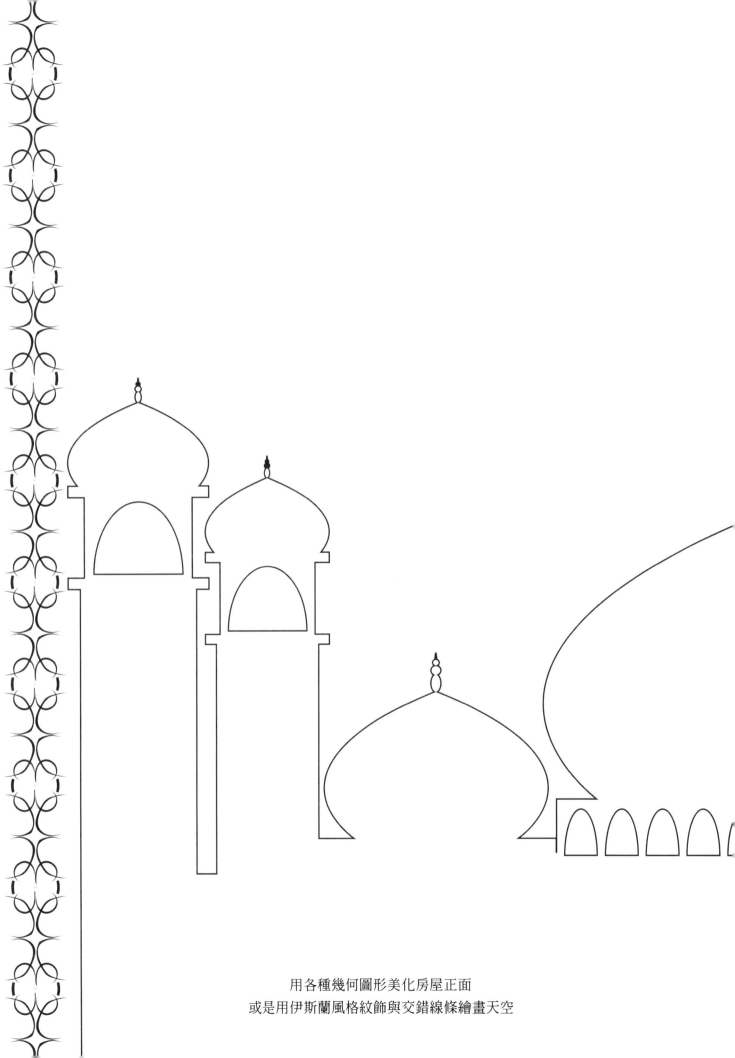

用各種幾何圖形美化房屋正面
或是用伊斯蘭風格紋飾與交錯線條繪畫天空

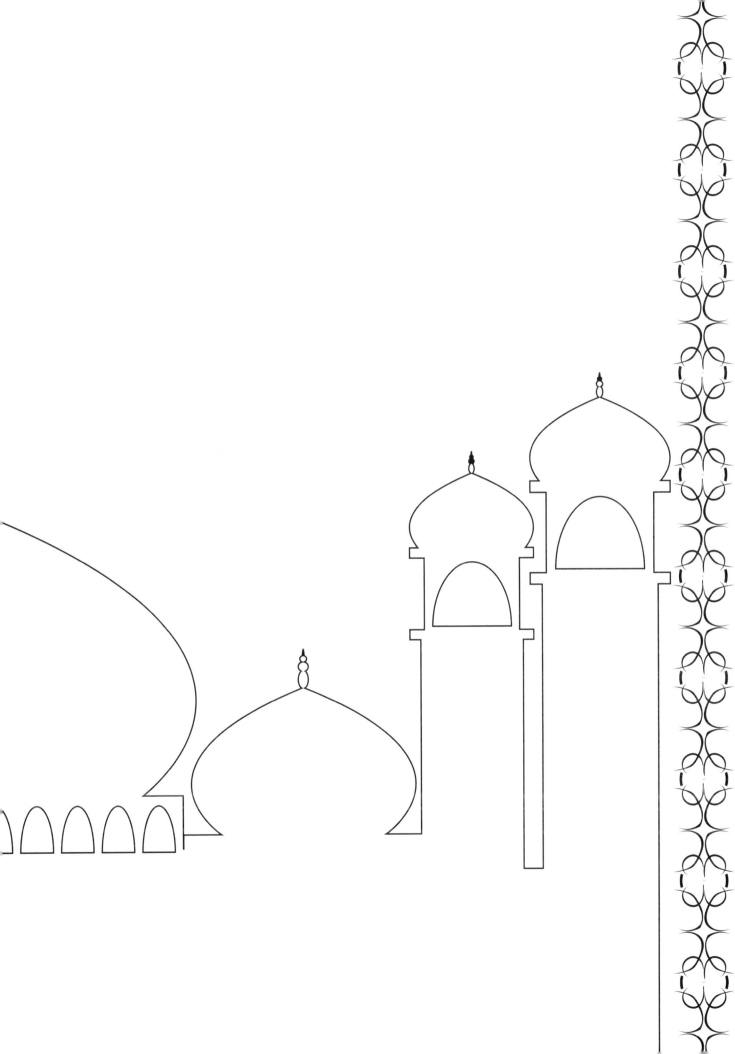

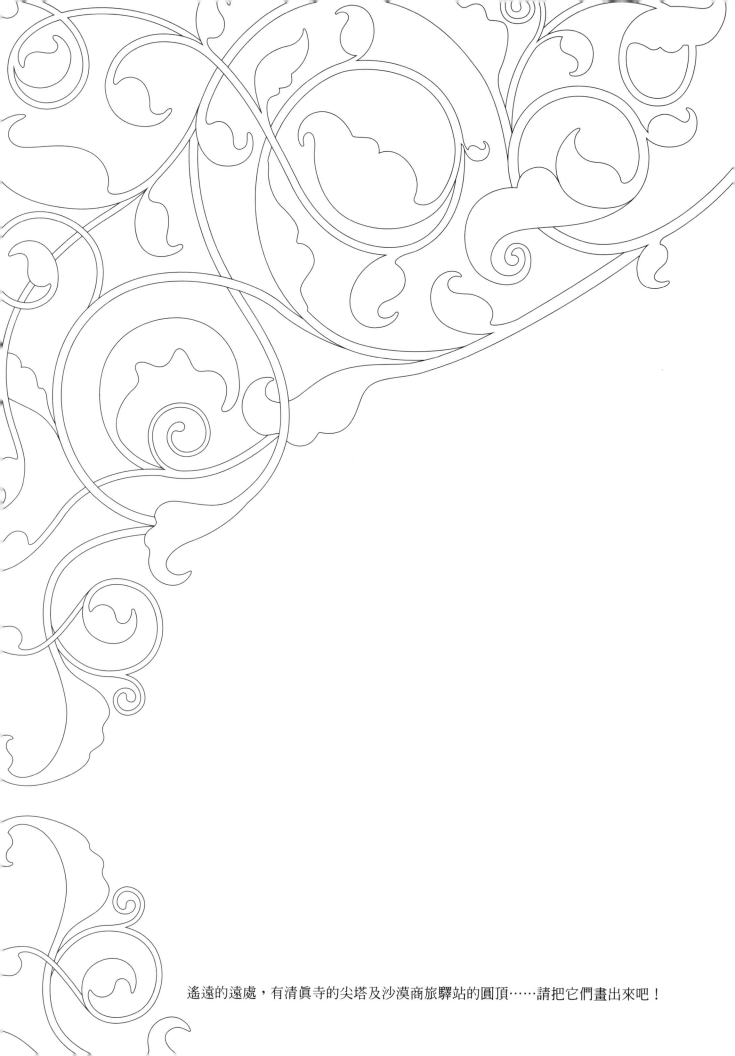

遙遠的遠處，有清眞寺的尖塔及沙漠商旅驛站的圓頂……請把它們畫出來吧！

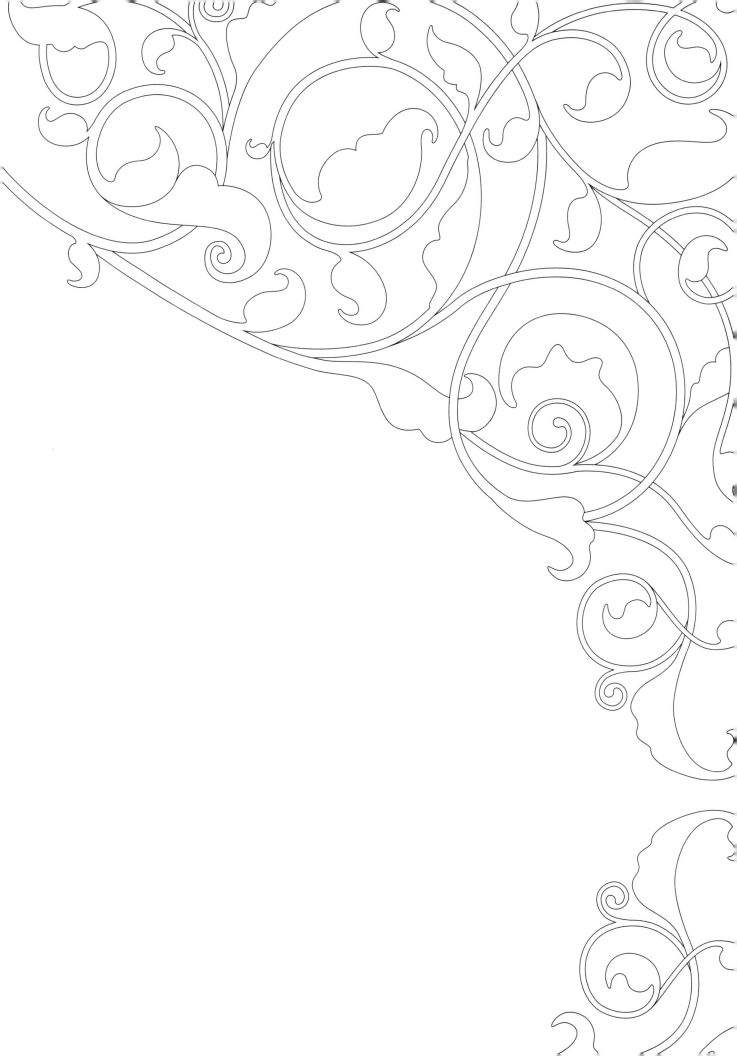

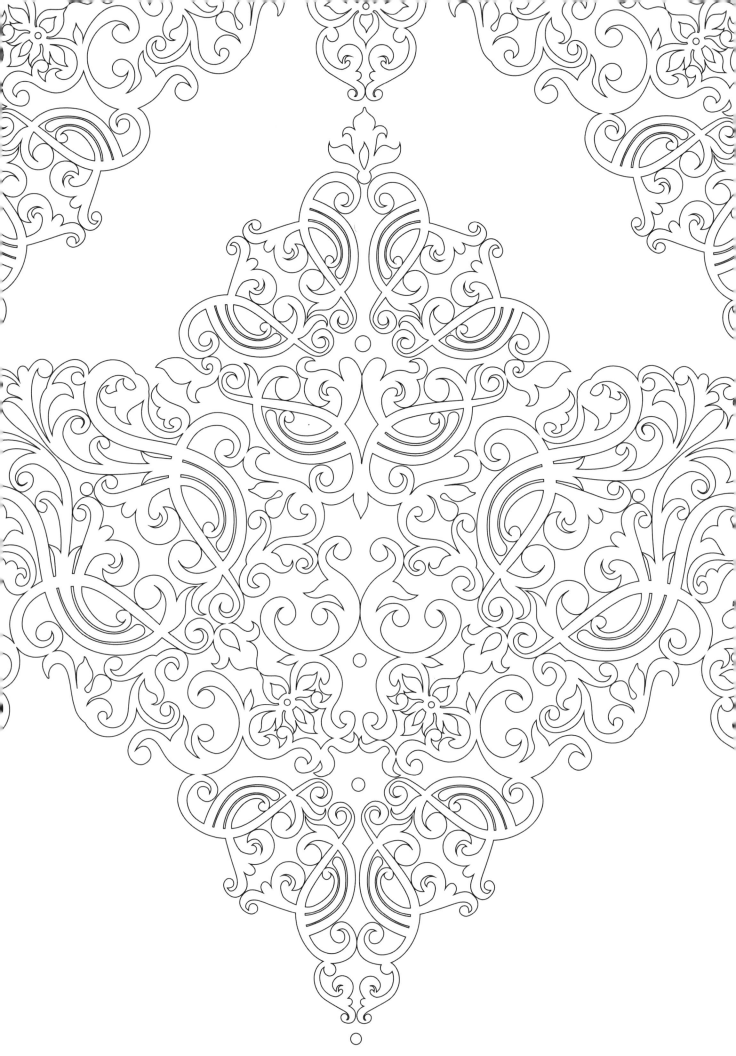

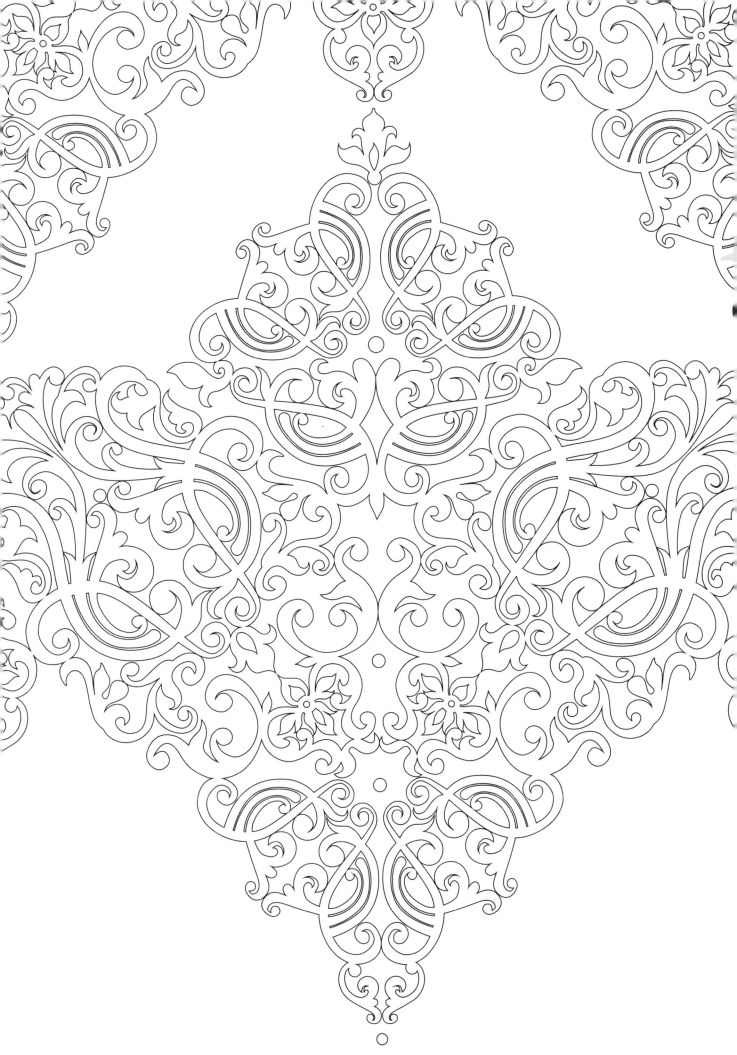

衆生系列　JP0097X

法國清新舒壓著色畫 50：璀璨伊斯蘭
Inspiration Orient : 50 coloriages anti-stress

作　　者／伊莎貝爾‧熱志—梅納（Isabelle Jeuge-Maynart）、紀絲蘭‧史朵哈（Ghislaine Stora）、
　　　　　克萊兒‧摩荷爾—法帝歐（Claire Morel Fatio）
譯　　者／武忠森
編　　輯／張威莉、曹華
業　　務／顏宏紋

總　編　輯／張嘉芳
出　　版／橡樹林文化
　　　　　城邦文化事業股份有限公司
　　　　　台北市民生東路二段 141 號 5 樓
　　　　　電話：(02)25007696　傳眞：(02)25001951
發　　行／英屬蓋曼群島商家庭傳媒股份有限公司城邦分公司
　　　　　104 台北市中山區民生東路二段 141 號 2 樓
　　　　　客服服務專線：(02)25007718；25001991
　　　　　24 小時傳眞專線：(02)25001990；25001991
　　　　　服務時間：週一至週五上午 09：30 ～ 12：00；下午 13：30 ～ 17：00
　　　　　劃撥帳號：19863813　戶名：書虫股份有限公司
　　　　　讀者服務信箱：service@readingclub.com.tw
香港發行所／城邦（香港）出版集團有限公司
　　　　　香港灣仔駱克道 193 號東超商業中心 1 樓
　　　　　電話：(852)25086231　傳眞：(852)25789337
馬新發行所／城邦（馬新）出版集團【Cité (M) Sdn.Bhd. (458372 U)】
　　　　　41, Jalan Radin Anum, Bandar Baru Sri Petaling,
　　　　　57000 Kuala Lumpur, Malaysia.
　　　　　電話：(603) 90578822　傳眞：(603) 90576622
　　　　　Email：cite@cite.com.my

版面構成／歐陽碧智 abemilyouyang@gmail.com
封面設計／Javick 工作室 bon.javick@gmail.com
印　　刷／韋懋實業有限公司

初版一刷／2015 年 8 月
ISBN ／978-986-6409-94-3
定價／300 元

城邦讀書花園
www.cite.com.tw

國家圖書館出版品預行編目資料

法國清新舒壓著色畫 50：璀璨伊斯蘭 / 伊莎貝爾‧熱志—梅納（Isabelle Jeuge-Maynart）、紀絲蘭‧史朵哈（Ghislaine Stora）、克萊兒‧摩荷爾—法帝歐（Claire Morel Fatio）著.
-- 初版. -- 臺北市：橡樹林文化，城邦文化出版：家庭傳媒城邦分公司發行, 2015.02
　　面　；　公分. --（衆生系列；JP0097）
譯自：Inspiration Orient : 50 coloriages anti-stress

ISBN 978-986-6409-94-3（平裝）

1.插畫　2.繪畫技法

947.45　　　　　　　　　　　　　　104001232